美術實技 ③

입시구성

컬러증보판

COMPOSITION

정 경 석 지음

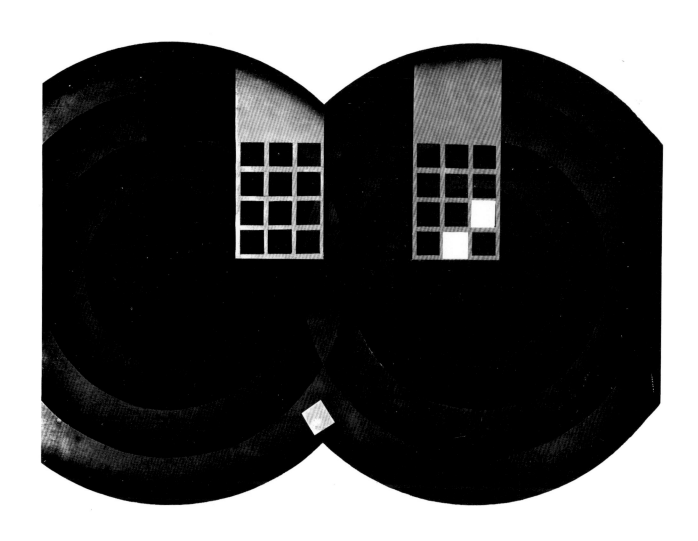

도서
출판 우람

머 리 말

책을 출간하는 기쁨보다 책임감에 사로잡혀 출간을 주저한 적도 있었다. 막연한 분야에 자료 또한 빈곤하고, 구성 교육에 어떤 방법론을 제시한다는 것은 또 다른 구성 매너리즘(Mannerism)을 유발하지 않을까 하는 두려움 속에 될수 있는 한 공통적인 이론과 모두가 공감할 수 있는 방법론을 제시하는데 온 힘을 기울렸다.

구성은 대학 입시의 실기과목으로 시행된 후 일반화된 용어이지만 구성의 본질적 내용과는 다른 길을 걷고 있음을 부인할 수 없다. 가장 감수성이 예민한 시기에 보다 독창적이고, 창의적인 구성이 왜 이루어지지 못할까 하는 의문과 함께 지금까지 많은 사람들이 구성 교육과 입시 제도에 부정적인 견해를 갖고 있음을 알고 있으나 이러한 문제를 비판하거나 분석하려는 목적이 아니라 구성의 본질적 개념과 객관적인 방법론과 문제점을 제시하는 정도로 이 책의 소임을 다할까 한다.

가끔 입시생들이

"구성을 하기 위한 일반적 규칙이나 법칙이 과연 필요할까?"

"창의적인 구성을 하기 위해 객관적인 지식은 무시되어야 한다."는 등의 영감 위주의 창작품을 훈련없이 기대하는 것을 종종 볼 수 있다. 구성은 기계적이거나 암기 규칙에 대입할 성질의 것은 아니지만 일반적인 규칙이나 법칙(객관적인 기초 이론)이 결핍된 이유로 양질의 구성을 할 수 없다면 입시생으로서는 불이익이 초래될 것이며, 그날의 기분에 따라 구성이 달라지는 막연한 학습 태도로 불안감만 가중될 것이다.

디자인은 아이디어 전개 과정(Process)이 중요하듯이, 입시를 위한 구성 학습은 조건과 주제에 적합한 계획성있는 훈련이 바람직하다. 이론이나 원리라는 것은 미숙할 때 큰 도움을 주며, 연구 방향을 설정하고, 숙달된 후에는 자연스럽게 경험이나 직관 또는 영감으로 창작 활동을 할수 있는 것이지만 처음부터 영감을 기대할 수는 없는 것이다. 그러므로 훈련을 통한 결과만이 창조자의 자질이며 책임이고, 객관적인 원리를 통하여 지극히 주관에 빠지기 쉬운 편견에서 벗어날 수 있게 될 것이다.

이 책의 주목적은 해마다 입시라는 도전이 불가피할 때 빠른 시일내 객관적인 원리를 적용하여 올바른 구성의 이해와 응용에 보탬이 되고자 노력하였다.

그 특징으로는

첫 째 구성의 일반적 원리를 대학입시 수준에 맞게 체계적으로 나열하였고,

둘 째 효과적인 색채 경험 및 조화를 목표로 많은 혼색 방법을 제시하였으며,

셋 째 10년간 대학 입시에 출제된 주제를 집중분석하여 대학별 출제문제 및 출제예상문제의 밑그림을 나열하여 실전을 방불케 하였고,

넷 째 유명학원에서 잘 다듬어진 작품을 참고로 실어 자신의 약점 보완에 도움을 주도록 편집하였으며,

다섯째 현재 외국에서 실시하는 디자인계열대학의 입시구성을 소개함으로써, 우리 것과 비교할 수 있는 기회를 만들어 좀더 미래 지향적인 학습을 유도하였다.

이상의 여러 각도로 학습에 도움을 주도록 노력하였으며, 앞으로 더 보충해야 할 부분과 문제점은 시간을 두고 연구하여 아낌없이 보완할 것이다.

아무쪼록 입시생 여러분께 많은 도움이 되어 좋은 성과를 거두었으면 하는 바램이며, 그동안 이 책이 출간되기까지 수고를 아끼지 않은 도서출판 우람문화사 사장님과 당림미술학원장님께 감사드립니다.

관악에서 저자

차 례

4 구성과 디자인의 관계

디자인의 이해에서 보다시피 디자인은 단순한 기계조작이 아니라고 강조하고 있다. 구성은 디자인의 기초교육 중의 하나이며, 단순히 장식적인 개념으로 받아드리려는 것은 오래전의 관념이다. 형태의 과잉으로 부가물(장식)을 덧붙이는 것은 답답하고 조잡스러워질 염려가 있다. 구성에서 불필요한 면을 만들어 전체적인 분위기를 해치는 경우를 종종 목격할 수 있는데, 편화의 간결한 맛과 화면의 전체적 리듬이 시원할 때 구성의 바람직한 연구라 할 수 있다.

※ 디자인의 발전은 바로 탈장식 운동의 흔적이라 할 수 있다(자동차 디자인으로 본 예).

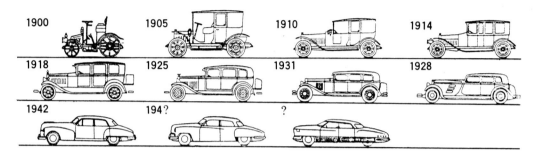

구성의 편화 과정에서도 똑같이 형태의 간결화에 노력하는 것이 현대 디자인을 이해하는데 도움을 줄 것이다.

5 입시구성의 일반적 문제점 및 해결책

■ 문제점
● 첫째 ― 형태 감각 결여.
● 둘째 ― 화면 배치의 일률성.
● 셋째 ― 색채 경험이 거의 틀에 박힌 점.

■ 해결책
● 첫째 ― 양식화 훈련(구조적 편화).
　　　　체계적인 편화 훈련 습득.
　　　　간결화(Simplication).
● 둘째 ― 화면 구성은 조형 요소를 적용하여 이해하며 시원한 화면 배치를 연구한다.
● 셋째 ― 색채 경험은 Color system을 기초로 주입식보다 컬러 기대색을 추적하는 것을 생활화하며, 많은 혼색으로 색의 체험을 확대해 본다.

Ⅱ. 구성의 기본 요소 및 원리(Element & Principle)

①구성의 기본 요소

1. 점 (Point)

위치만 있고 크기는 없다(선의 한계 및 교차).

■ 위치에 따른 점의 느낌

● 단순하지만 주목성과 가독성이 높다(정적이며 안정감).

● 비중이 위에 걸려 역학성이 강조되어 불안정하지만 동적이다.

● 비중이 내려가 안정감을 준다.

■ 점에 의한 구성

2. 선 (Line)

점의 이동 흔적(면의 한계 및 교차).

■ 방향에 따른 선의 느낌

● 안정, 침착, 영원 ● 명쾌, 긴장 ● 불안정, 동적

※ 직선과 곡선의 관계

점이 한 방향으로 나갔을 때 직선이 되고, 점의 진행 방향이 끊임없이 바뀔 때 곡선이 된다. 직선은 일반적으로 정적이며, 단순한 성격을 나타내거나 경사 방향의 경우는 수평 수직 방향의 선에 비해서 동적이다. 곡선은 일반적으로 동적이나 파상곡선과 기타의 복잡한 경우는 곡선적이라 하며, 각진 직평면이 많은 것을 직선적이라 한다.

3. 면(面)

선의 이동 흔적(입체의 한계).

■ 면에 의한 구성(면에서 형으로 진행)

② 구성의 원리

구성의 원리는 형, 색, 질감, 양감, 공간 등의 서로 다른 요소들이 평면상에 표현될 때 일어나는 현상을 어떻게 하면 아름답고 조화롭게 만들어 내느냐하는 미의 규칙이다.

■ **통일과 변화**
● **통일** ─ 전체에 정돈과 안정감이 있는 아름다움.
● **변화** ─ 전체의 움직임과 변화가 있는 아름다움.
■ **균형** : 좌우의 무게가 수평 유지.
● 대칭(균제)균형 ─ 탑, 다리
● 비대칭균형 ─ 모빌
● 방사균형 ─ 국화꽃의 꽃잎
■ **조화** : 형태와 색의 화면상의 어울림.
● 유사적조화 ─ 조용하고 부드러움
● 대비적조화 ─ 선명하고 강함.
■ **강조** : 주위 조건에 따라 특정한 부분을 강하게 하여 변화있게 하는 요소.
■ **비례** : 전체와 부분의 아름다운 관계(황금비 ─ 1 : 1.618)
■ **동세** : 화면의 움직임. 눈끌기, 이동감.
■ **균제(대칭)** : 좌우 또는 상하의 형이 똑같은 것을 말하며 엄숙한 느낌이 있으나, 변화가 없고 딱딱해 보이는 것이 결점.
■ **대조** : 서로 반대되는 형이나 색을 대비시킴.
■ **율동**
● 반복(Repetition)
● 점진(Gradation)

1. 비례 (Proportion)

부분과 부분 또는 부분과 전체의 수량적 관계.

※ 수리적 비례의 예
- 등차수열
 1, 3, 5, 7, 9……
- 등비수열
 1, 2, 4, 8, 16……
- 조화수열
 $$\frac{x}{1}, \frac{x}{2}, \frac{x}{3}, \frac{x}{4} ……$$

2. 율동 (Rhythm)

몇개인가의 부분이 어느 거리를 두고 배열되었을 때의 리듬.

※ 출제의 예
- 새와 율동미 (서울대 '78)
- 물방울, 물고기, 물결
 (율동감있게; 성균관대'85)

3. 균형 (Balance)

2개 이상 부분의 중량이 한 개의 지점에서 지지되어 역학적으로 조화된 밸런스.

※ 밸런스
 ● 대칭의 밸런스
 (선, 방사, 이동, 확대대칭)
 ● 비대칭의 밸런스

4. 통일 (Unity)

서로 다른 이질적 형태의 결합에서 안정된 가운데 정연한 느낌을 주어 조화시키는 일반 원리.

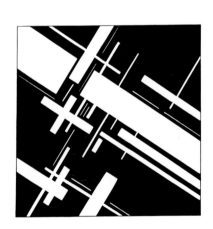

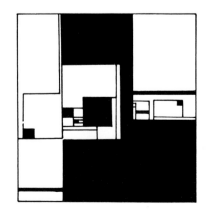
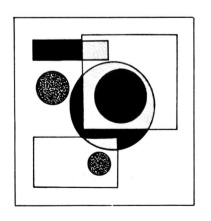

17

Ⅲ. 색채구성의 전개 (Process)

■ 색채구성의 과정 및 체크포인트 (Check-Point)

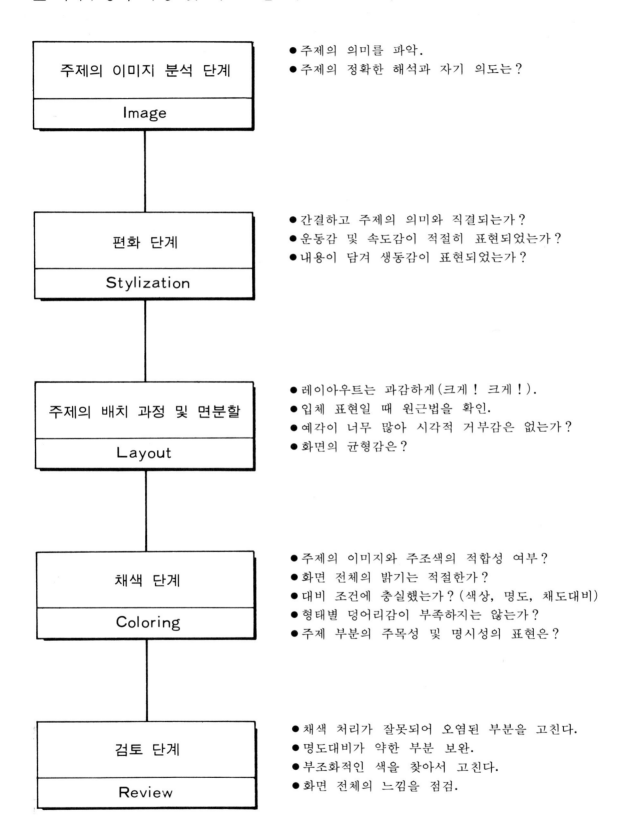

주제의 이미지 분석 단계 Image	● 주제의 의미를 파악. ● 주제의 정확한 해석과 자기 의도는?
편화 단계 Stylization	● 간결하고 주제의 의미와 직결되는가? ● 운동감 및 속도감이 적절히 표현되었는가? ● 내용이 담겨 생동감이 표현되었는가?
주제의 배치 과정 및 면분할 Layout	● 레이아웃는 과감하게(크게! 크게!). ● 입체 표현일 때 원근법을 확인. ● 예각이 너무 많아 시각적 거부감은 없는가? ● 화면의 균형감은?
채색 단계 Coloring	● 주제의 이미지와 주조색의 적합성 여부? ● 화면 전체의 밝기는 적절한가? ● 대비 조건에 충실했는가?(색상, 명도, 채도대비) ● 형태별 덩어리감이 부족하지는 않는가? ● 주제 부분의 주목성 및 명시성의 표현은?
검토 단계 Review	● 채색 처리가 잘못되어 오염된 부분을 고친다. ● 명도대비가 약한 부분 보완. ● 부조화적인 색을 찾아서 고친다. ● 화면 전체의 느낌을 점검.

※ 입시 구성에서 시간 배분 (3시간 30분을 기준)

　Image (3분) → Stylization (7분) → Layout (30분) → Coloring (2시간 30분) → Review (20분)

(밑그림은 40분안에 종결, 최소한 1시간 이내에 완성하는 습관을 길러야 한다.)

1 주제의 이미지 분석

1. 주제의 이해

주제가 무엇을 요구하는가를 이해하는 것이 문제 해결의 기본 단계이며, 구성 실기의 **출발점이다.** 글과 시에서도 문장의 주제부와 주제연이 중요하듯이, 평면구성에서도 주제부의 중요함은 두말할 것도 없다. 그러므로 입시구성에서도 주제의 이해가 핵심이 될 것이며, 집중 공부해야할 부분이다.

■ **자연적 소재**
- 동물 ― 표정과 움직임
- 식물 ― 형태 및 구조적 특징
- 자연현상 ― 파도, 바람, 눈, 비 등의 특징을 시각화 한다.

■ **인공적 소재**
- 사용기능 및 방법의 특징 묘사

■ **추상적 소재**
- 추석 ― 밤, 대추, 잠자리, 한가위
- 새벽 ― 별, 닭
- 노을 ― 원, 부드러운 곡선 및 색채 효과
- 새해 ― 한복, 복주머니, 방패연, 달력

■ **광범한 소재**
- 문구류 ― 콤파스, 삼각자, 물감통, 연필
- 운동구류 ― 역기, 라케트, 글러브, 공
- 입학시험 ― 연필, 책, 노트

※ 출제되는 구성 제목의 분석(주제가 2개 나올 경우)

주제1	주제2
자연물(생명력) 곡선적 요소	기물(비생명력) 직선적 요소

주제 상호간에는 대비 효과가 큰 것이 특징.

출제의 예
- 꽃과 주전자 (서울대 '85)
- 오징어와 남비 (홍익대 '85)
- 토끼와 스탠드 (홍익대 '85)
- 빌딩과 사람들 (국민대 '81)
- 달팽이와 콤퓨터 (성신여대 '83)
- 나비와 지구본 (숙대 '85)

2. 주제의 선택

주제의 표현은 밑그림이 생명이다. 주제를 생동감있고 능동적인 느낌을 주기 위해서는 편화의 적절한 묘사가 중요하다.

아래 그림은 서로 다른 표현의 편화를 비교한 것이다. 어떤것이 더 액티브(Active)한 느낌을 주는가?

- 무표정한 것 보다 표정을 주는 것이 더 생동감을 불러 일으킨다.

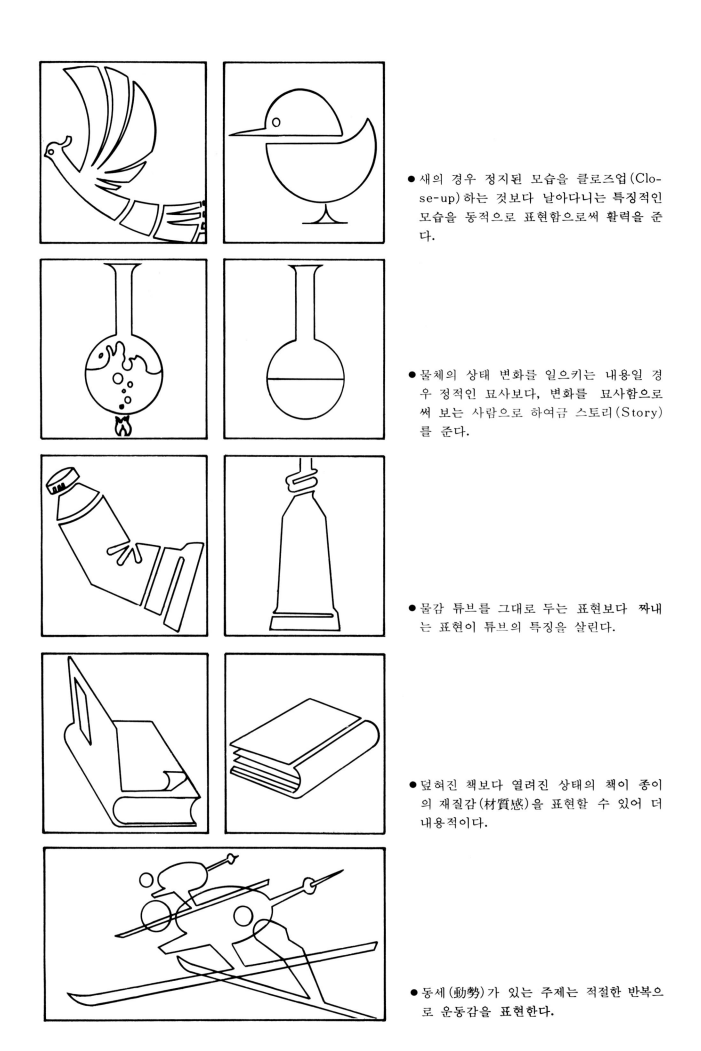

● 새의 경우 정지된 모습을 클로즈업(Clo-se-up)하는 것보다 날아다니는 특징적인 모습을 동적으로 표현함으로써 활력을 준다.

● 물체의 상태 변화를 일으키는 내용일 경우 정적인 묘사보다, 변화를 묘사함으로써 보는 사람으로 하여금 스토리(Story)를 준다.

● 물감 튜브를 그대로 두는 표현보다 짜내는 표현이 튜브의 특징을 살린다.

● 덮혀진 책보다 열려진 상태의 책이 종이의 재질감(材質感)을 표현할 수 있어 더 내용적이다.

● 동세(動勢)가 있는 주제는 적절한 반복으로 운동감을 표현한다.

20

● 주제와 관련된 배경을 보조선(구름)으로
 사용하여, 무한한 공간감을 느끼게 한다.

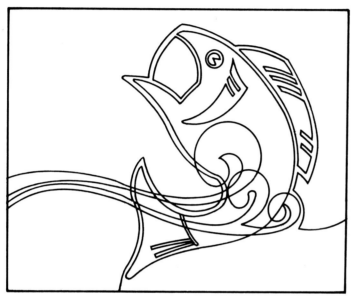

● 주제와 관련된 보조선(물결)을 조화롭게
 배치하여 물고기의 생동감을 더해 준다.

※ WHITE와 BLACK의 주제 선정

WHITE	자연물	생명력	곡선적 요소	물체가 가볍게 느껴지는 것 (꽃, 오징어, 토끼, 나비)
BLACK	인공물	비생명력	직선적 요소	물체가 무겁게 느껴지는 것 (주전자, 남비, 스탠드, 지구본)

※ 주제의 수에 따른 대책

구분	출제의 예	대 책
1 개	차량 (중앙대 '85) 스포츠 (중앙대 '86) 스케이트 (이대 '84)	주제와 관련된 것을 유추해낸다. 시점을 달리본 형태를 그린다 (측면, 위쪽)
2 개	일반적으로 출제되는 경우	레이아웃을 잘 선정해 W와 B를 결정한다.
3 개	원뿔, 원기둥, 육면체 (서울대 '86) 오징어, 가위, 타자기 (홍익대 '86)	특징묘사에 자신있는 것을 2개 배치 후 1개 는 흐름으로 잡는다.

2 편화(Stylization)

1. 양식화 과정 (Process of Stylization)

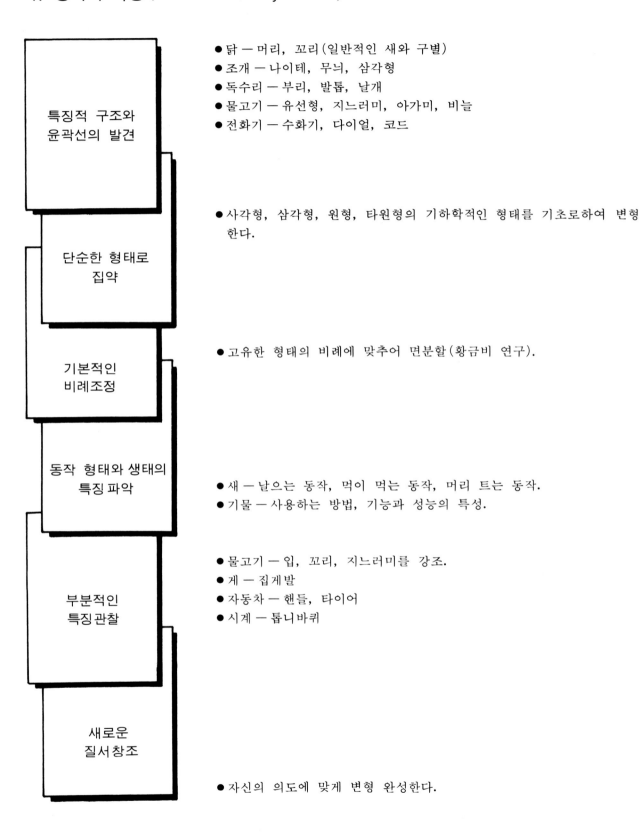

특징적 구조와
윤곽선의 발견

- 닭 — 머리, 꼬리(일반적인 새와 구별)
- 조개 — 나이테, 무늬, 삼각형
- 독수리 — 부리, 발톱, 날개
- 물고기 — 유선형, 지느러미, 아가미, 비늘
- 전화기 — 수화기, 다이얼, 코드

단순한 형태로
집약

- 사각형, 삼각형, 원형, 타원형의 기하학적인 형태를 기초로하여 변형한다.

기본적인
비례조정

- 고유한 형태의 비례에 맞추어 면분할(황금비 연구).

동작 형태와 생태의
특징 파악

- 새 — 날으는 동작, 먹이 먹는 동작, 머리 트는 동작.
- 기물 — 사용하는 방법, 기능과 성능의 특성.

부분적인
특징관찰

- 물고기 — 입, 꼬리, 지느러미를 강조.
- 게 — 집게발
- 자동차 — 핸들, 타이어
- 시계 — 톱니바퀴

새로운
질서창조

- 자신의 의도에 맞게 변형 완성한다.

※ 속도감, 운동감, 표현　　※ 고유의 색채, 무늬, 질감 관찰　　※ 대표적인 것 선택
- 날으는 새
- 헤엄치는 물고기
- 질주하는 자동차

- 나무 — 나이테
- 딸기 — 빨강
- 나비 — 노랑색 반점

- 공구 — 망치, 뻰찌, 드라이버
- 주방기구 — 남비, 접시

22

2. 구조적 편화의 이해

| 물체가 차지하고 있는 공간에 대해 생각 | 구조적인 상자안에서 형태를 해결 | 세부적인 특징을 묘사 |

EX.) 커피포트, 국자, 빗, 구두, T자, 가위

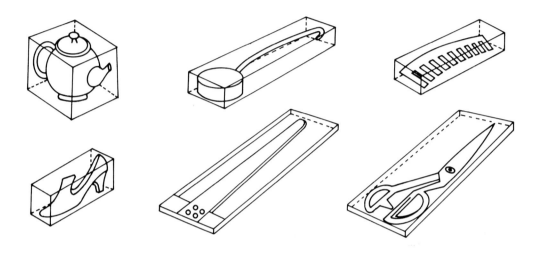

3. 단순화의 이해

단순화란 단지 형(形)만을 단순하게 하면 되는 것이 아니라, 그 형의 특징을 충분히 살리지 않으면 무엇이 형인지 이해할 수 없게 된다. 때에 따라 일부 특징을 강조하거나 생략, 확대, 반복으로 형의 이미지를 최대한 살리는 것이 필요하다.

※ 공구의 단순화

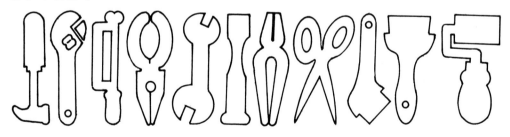

※ 간결화는 시각의 기본 법칙

심리학자들이 발견한 시각의 기본 법칙은 주어진 조건안에서 가능한 간결하게 보려는 경향이 있다. 불규칙적으로 흩어져 있는 자동차보다 질서정연하게 모였을 때 어떤 쾌감을 주기 때문이다.

4. 편화 Training-note 작성법

EX.)

년 월 일

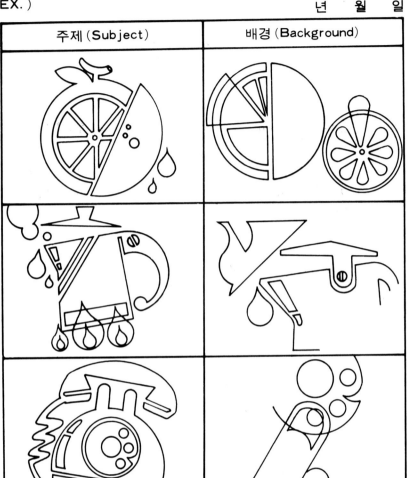

주제 (Subject)	배경 (Background)

● 부주제(W₂, B₂)는 주제(W₁, B₁)의 특징을 잘 관찰해서 부분을 클로즈업시킨다 (보조선 연구에 적용).

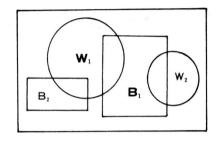

EX.)

주 제	부 주 제
게	집게발
시계	톱니바퀴
전화기	다이얼
자동차	타이어, 핸들

※ 편화를 16회로 나누어 기본적인 것 부터 훈련함으로써 완벽한 편화를 할 수 있다.
　(10년간 대학 입시에 출제된 경향을 토대로 하여 분석한 것임).

- ● 1회 — 꽃, 주전자, 전화기, 달력, 부채, 나비, 잠자리, 새, 소라, 게
- ● 2회 — 연필, 꿀벌, 풍뎅이, 달팽이, 호랑이, 저울, 고양이, 개구리, 포도, 가위
- ● 3회 — 소, 새우, 오징어, 난로, 장갑, 토끼, 배추, 쥐, 원숭이
- ● 4회 — 옥수수, 연, 호돌이, 팽이, 화구, 모자, 자동차, 신호등, 망치, 약탕기
- ● 5회 — 복주머니, 건물, 치솔, 빗, 다리미, 우산, 연꽃, 열쇠, 자물쇠, 운동화
- ● 6회 — 테니스라케트, 빗자루, 옷, 가방, 레몬, 카세트, 탈, 해바라기, 버섯, 톱
- ● 7회 — 면도칼, 선박, 갈매기, 압핀, 볼펜, 카메라, 톱니바퀴, 필름, 사람, 물감통
- ● 8회 — 눈(雪)결정체, 곰인형, 주사기, 스탠드, 털실, 랜턴, 트럭, 축구공, 글러브
- ● 9회 — 슬리퍼, 석유펌프, 담뱃대, 탁구라케트, 물뿌리개, 남비, 거북이, 책
- ●10회 — 태양, 탑, 악기, 전기면도기, 우체통, 지하철, 시계, 말, 기관차, 촛불
- ●11회 — 현미경, 머리핀, 스케이트, 제비, 구름, 빌딩, 안경, 자전거, 배드민턴공, 열매
- ●12회 — 흔들의자, 선풍기, TV, 안테나, 콤퓨터, 타자기, 해드폰, 진공소재기, 계단나사못
- ●13회 — 학, 재봉틀, 수레바퀴, 지구본, 물결, 물방울, 커피포트, 낙타, 바늘
- ●14회 — 옷걸이, 코스모스, 항아리, 비행기, 비둘기, 도자기, 솔방울, 백합
- ●15회 — 열대어, 무궁화, 수도꼭지, 냉장고, 잉크병, 박쥐, 사자, 보리, 이목구비
- ●16회 — 공중전화, 삼각자, 빨래판, 메뚜기, 자, 콤파스, 성냥통, 팔랑개비, 가야금, 형광등, 링겔병, 숟가락

5. 편화의 **Case-study**

● 꽃과 주전자 (서울대 '85).
● 꽃과 자동차 (중앙대 '84).
● 꽃과 나비 (동의대 '86).
● 모자와 주전자 (홍익대 '79).

● 탁구라케트와 물뿌리개 (홍익
 대 '83).
● 장갑과 물고기 (홍익대 '85).

● 탈 (세종대 '82).

● 달팽이와 콤퓨터 (성신여대
 '84).
● 우산, 팽이, 박쥐 (홍익대 '86).
● 우산과 빗방울 (경기대 '86).

● 빗과 가위 (이대 '81).
● 오징어, 가위, 타자기 (홍익대
 '86).

● 해바라기 이미지와 형태 (국
 민대 '82).

- 쥐와 호랑이 (성신여대 '84).
- 호랑이와 연필 (부산여대 '86).
- 호랑이와 나무 (창원대 '86).
- 쥐 (동덕여대 '84).

- 손목시계, 연필 (건국대 '85).
- 시계와 금붕어 (서울여대 '86).
- 연필과 물감 (서울대 '83).
- 호랑이와 연필 (부산여대 '86).

- 모자와 주전자 (홍익대 '79).
- 모자와 안경 (국민대 '80).
- 꽃과 주전자 (서울대 '85).
- 실험기구와 모자 (호서대 '86).

- 석유펌프, 톱 (홍익대 '83).

- 스탠드, 배드민턴라케트 (홍익대 '83).
- 토끼와 스탠드 (홍익대 '84).

● 신호등과 자동차(국민대'84).
● 신호등과 자동차(경상대'86).
● 기관차와 말(성신여대'78).

●야구글러브와 삼각자(홍익대'82).

● 태극부채와 담뱃대(홍익대'83).

● 잠자리와 카메라(서울여대'84).
● 잠자리, 코스모스(한양대'80).
● 카메라, 필름, 사람(서울대'80).
● 카메라, 황새(성균관대'83).

●지하철과 사람(성신여대'82).
●사람(세종대'79).
●빌딩과 사람들(국민대'81).
●사람과 시장(국민대'86).

19

- 냄비와 오징어 (홍익대 '84).
- 오징어와 우산 (홍익대 '85).
- 오징어, 가위, 타자기 (홍익대 '86).

20

- 태극부채와 담뱃대 (홍익대'83).

21

- 태양, 구름, 날으는 새 (세종대 '80).

22

- 포스터컬러병, 붓, 사각필통 (이대 '86).
- 연필과 물감 (서울대 '83).

23

- 꽃게와 기타 (이대 '83).
- 공중전화, 전자계산기 (국민대 '86).
- 공중전화, 안경 (한양대 '86).

24

● 책과 책꽂이 (이대 '79).
● 양초와 난로 (성신여대 '79).

● 랜턴과 털실 (홍익대 '80).
● 랜턴과 버선 (홍익대 '81).

● 태양, 학, 탑 (성신여대 '85).
● 태양, 구름, 날으는 새 (세종대 '80).
● 가방과 운동화 (전주대 '86).

● 면도칼, 클립, 압핀 (서울대 '77).

● 토끼와 스탠드 (홍익대 '84).

- 눈과 나무(서울대 '84).
- 소(중앙대 '85).

- 라디오와 자전거(부산대 '86).
- 거북이와 우산(홍익대 '85).

- 트럭과 축구공(홍익대 '82).
- 축구와 환호성(원광대 '86).

- 우체통(세종대 '83).
- 새와 소녀(단국대 '86).

- 풍뎅이, 뱀(숙대 '79).
- 가위와 빗(이대 '81).
- 오징어, 가위, 타자기(홍익대 '86).

- 꽃과 나비(경기도 '84).
- 꽃과 나비(동의대 '86).
- 악기와 자전거(세종대 '81).

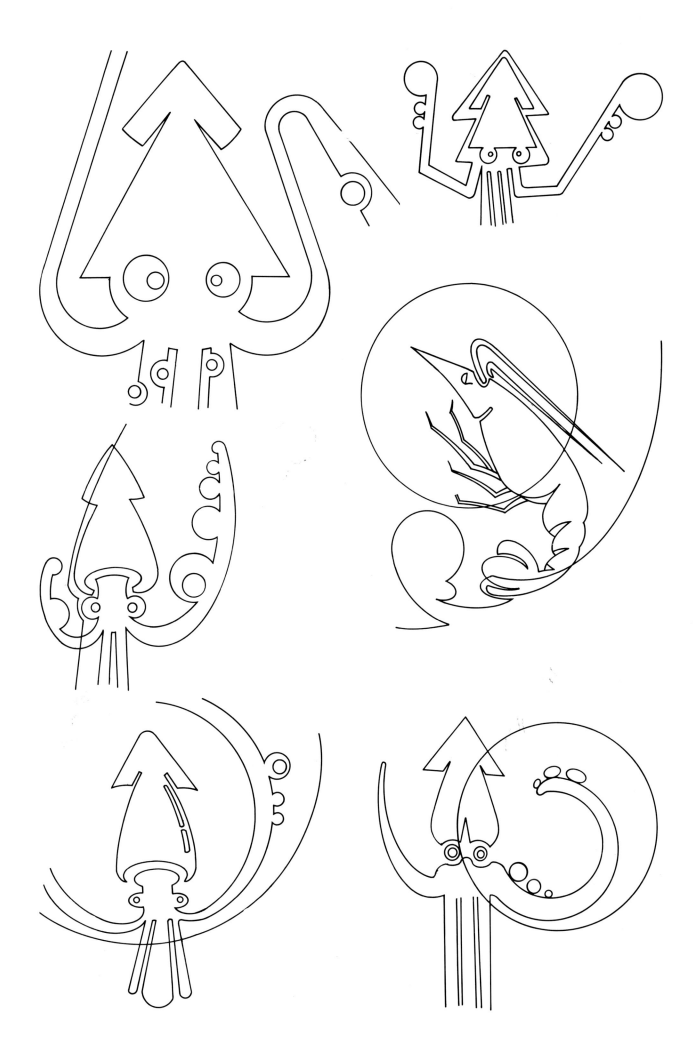

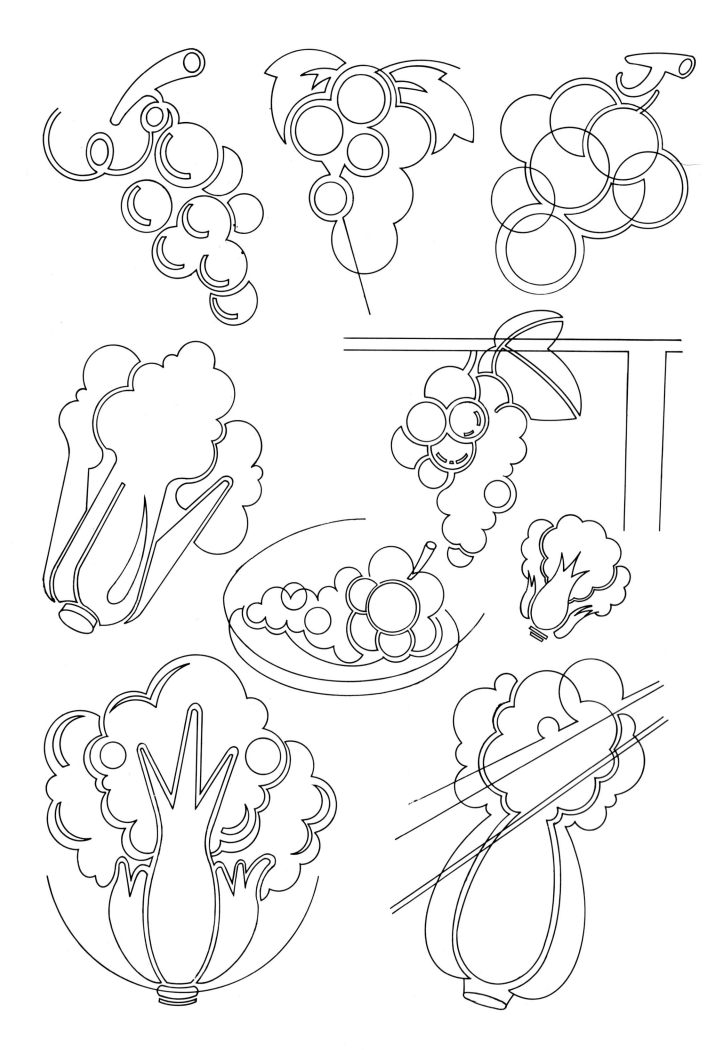

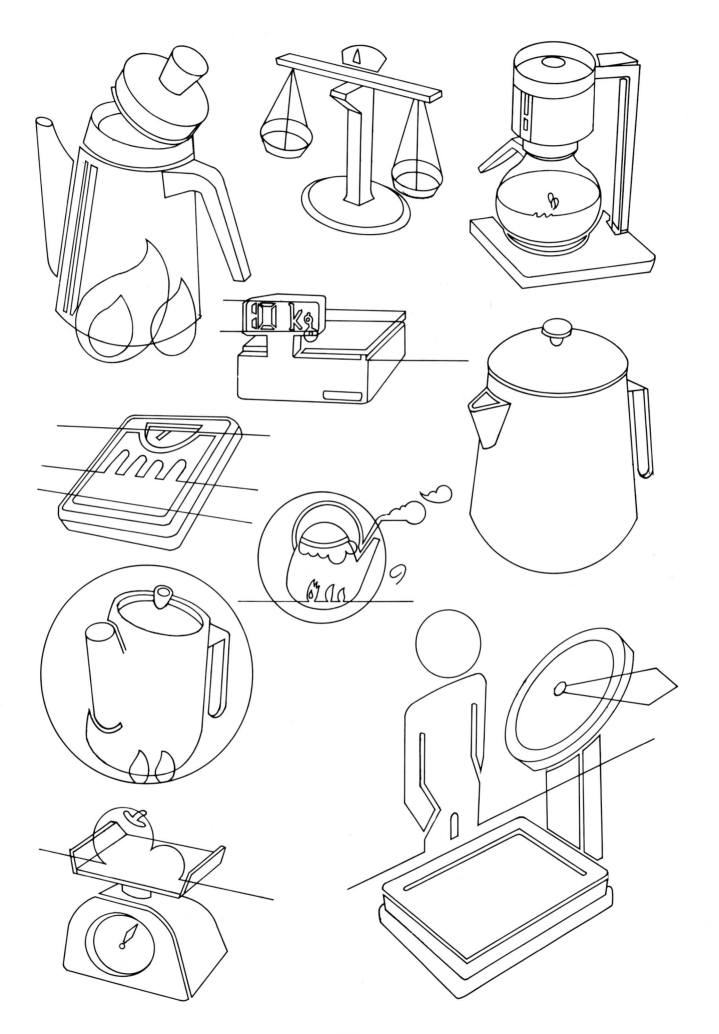

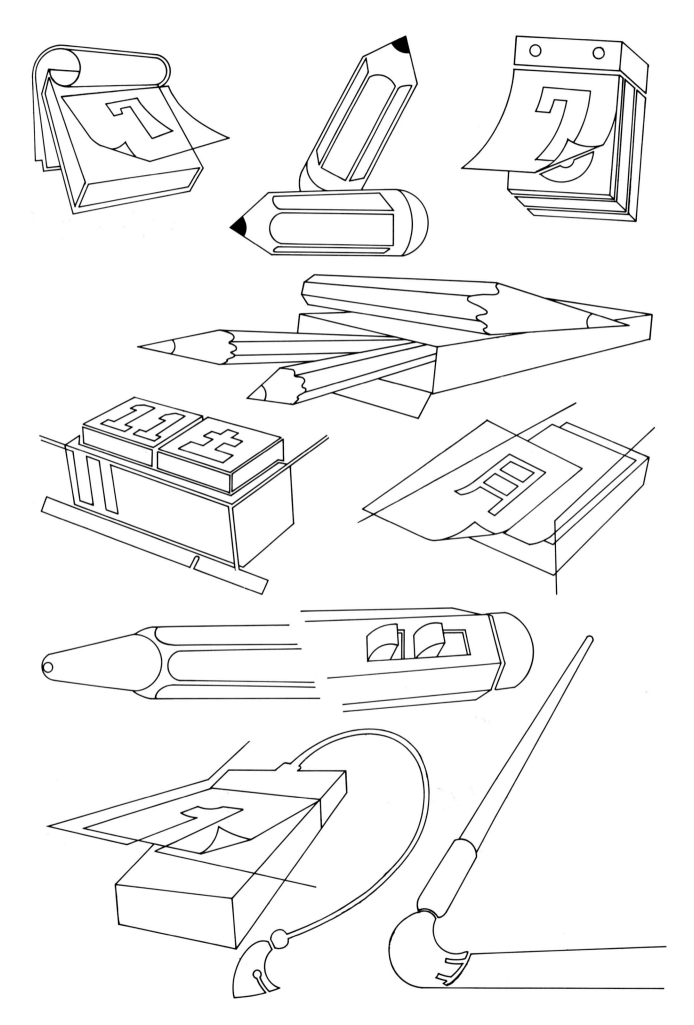

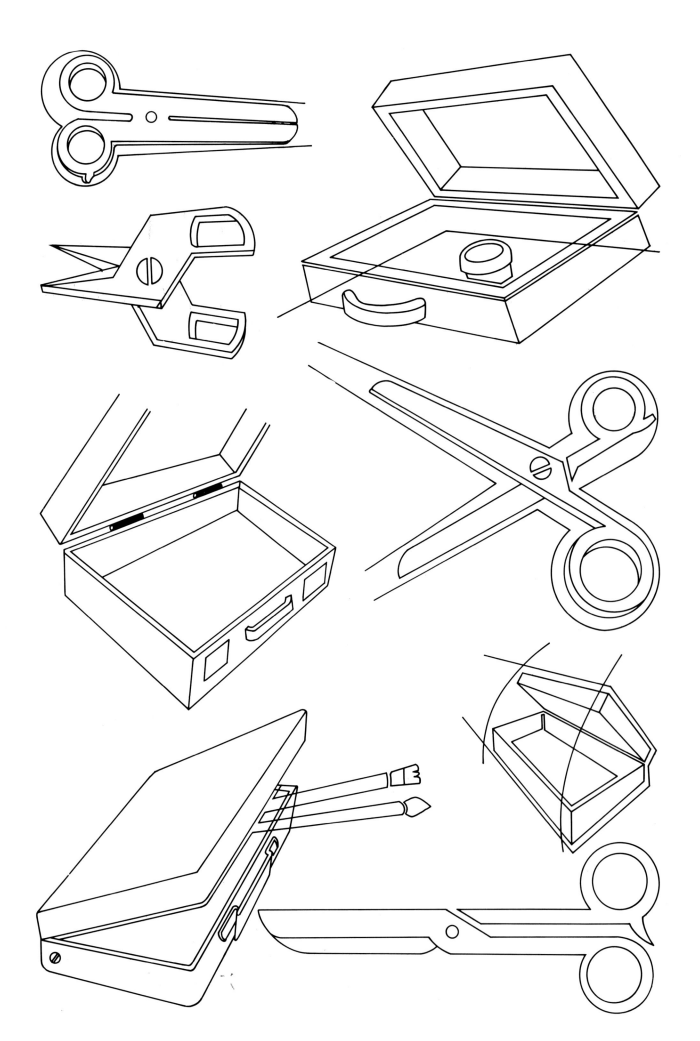

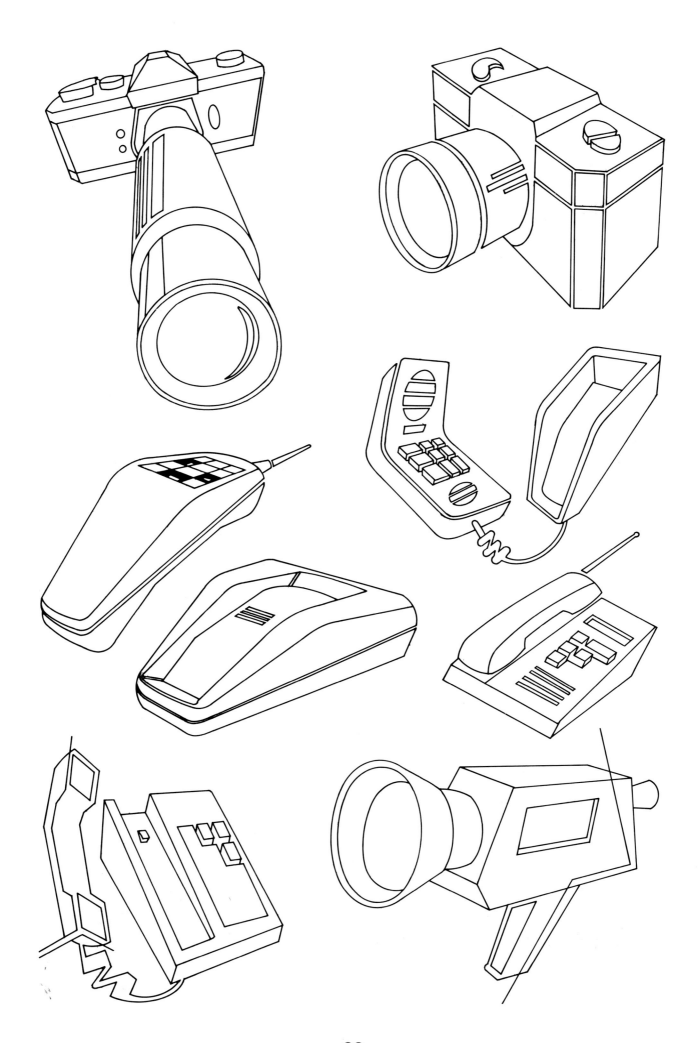

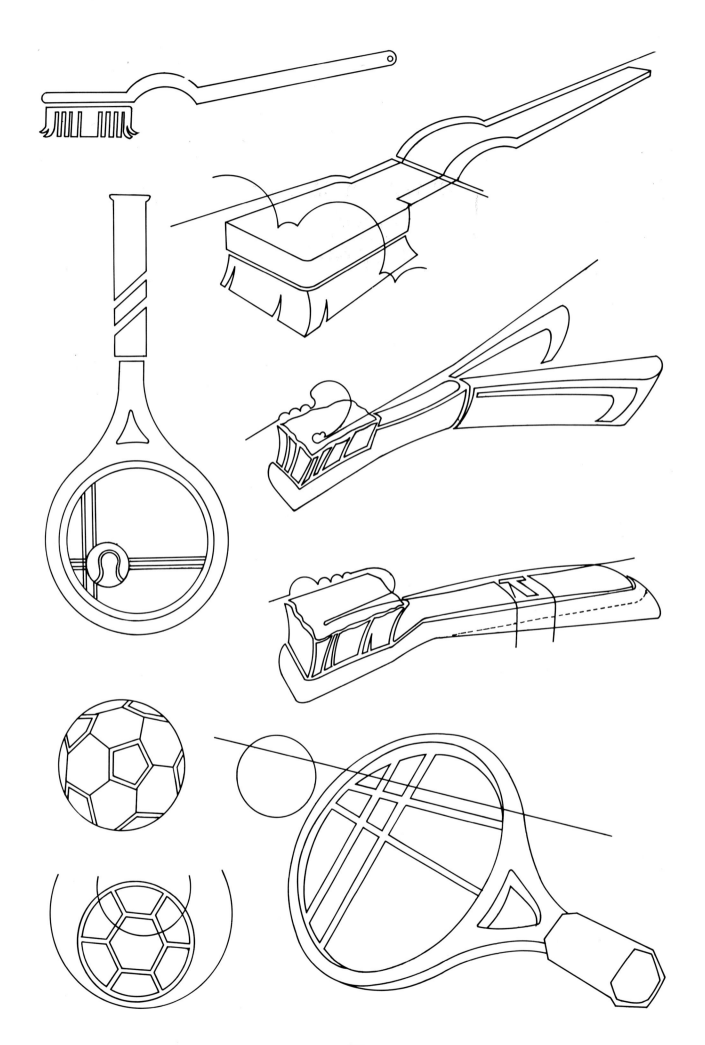

③ 주제의 배치과정 및 면분할 (Layout)

1. 주제와 바탕 (Subject & Background)

구성에서의 주제부분과 바탕부분은 서로 고립되거나 별개의 것이 아니라 형태(주제)의 인식은 그 주위(바탕)와의 상호 긴밀한 관계에 있다. 그 상호 관계를 기계적으로 암기할 것이 아니라 충분한 이해를 통한 감각적 훈련이 필요하다.

EX.)

■ 주제부와 바탕의 대비관계

주제부 (Subject)	진출성	주목성, 가독성	명쾌성	긴장감	장식적 요소	창조성
바탕 (Background)	후퇴성	불명확	평온한 느낌	느슨한 느낌	탈장식적 요소	조화성

※ 주제부와 바탕의 색채관계

주제부	고명도	고채도	난 색	진출색	팽창색
바 탕	저명도	저채도	중성색·한색	후퇴색	수축색

■ 주제가 바탕보다 지각(知覺)되기 쉬운 조건
- 복잡한 자유선보다는 단순할 때
- 각 대비 조건의 차이가 클수록(색상, 명도, 채도)
- 정적인 것보다 동적인 것일 때
- 추상적인 선보다 기하학적인 선일 때
- 질서감과 정돈된 편화일 때
- 단조로운 리듬보다 변화가 큰 리듬일 때
- 시원하고 명쾌한 느낌일 때
- 주제의 스토리가 연상될 때

2. 시선의 흐름으로 본 레이아웃 (Layout)

한글세대에 있어서는 글씨의 배열이 왼쪽에서 오른쪽으로, 또는 위에서 아래로 배열되어 있는 것에 익숙하여, 백지를 볼 때 처음 눈이 가는 곳은 왼쪽 상단이며, 대각선으로 시선이 움직인다. 따라서 우리가 주제를 배치할 때도 이와 같은 습관을 무시할 수 없으므로 눈에 잘 띄는 곳을 선택하는 것이 최선의 방법이 될 것이다.

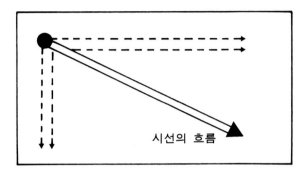

※ 그림에서 보는 바와 같이 육안은 어느 한 부분의 한가운데보다 그 부분의 왼쪽 아래를 선호하는 경향이 있으며, 그 부분을 바라볼 때 안락감을 느낀다. 눈은 거기서 머물고 거기로 돌아가려는 경향을 띤다.

■ 시선의 흐름에 따른 느낌

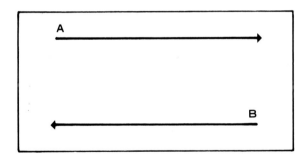

● (A): 자연스러운 흐름(안정감과 지속성).
(B): 부자연스런 흐름(눈의 이동에 저항감).

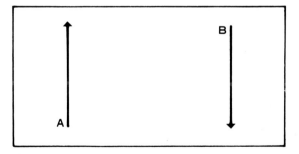

● (A): 밝고 건강한 느낌(상승적, 미래적 회망).
(B): 어둡고 후퇴적인 느낌.

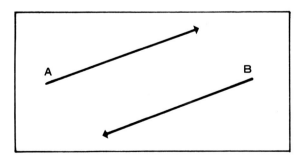

● (A): 자연스런 운동감(건강적, 비약적, 밝고 동적).
(B): 순간적인 스피드(날카로움을 표출, 불안감, 상승에 저항감).

● (A) (B): 강한 자극성을 주지만 부자연스런 움직임으로 침체.

3. 구도의 기본형

구성에서 구도는 건물의 추춧돌이나 다름없이 중요하다. 아래 그림에서는 주제의 배치를 적용하는 연습이다.

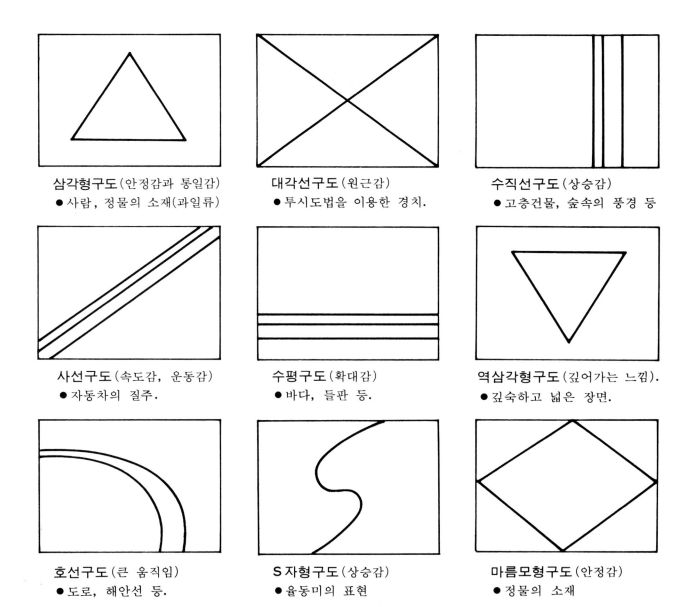

삼각형구도(안정감과 통일감)
● 사람, 정물의 소재(과일류)

대각선구도(원근감)
● 투시도법을 이용한 경치.

수직선구도(상승감)
● 고층건물, 숲속의 풍경 등

사선구도(속도감, 운동감)
● 자동차의 질주.

수평구도(확대감)
● 바다, 들판 등.

역삼각형구도(깊어가는 느낌).
● 깊숙하고 넓은 장면.

호선구도(큰 움직임)
● 도로, 해안선 등.

S자형구도(상승감)
● 율동미의 표현

마름모형구도(안정감)
● 정물의 소재

4. 면분할의 이해

면분할은 조형 공간에 수적(數的)인 변화를 기반으로 한다. 분할에 의한 리듬을 논리적으로 전개해 본다.

■ **황금비에 의한 분할**

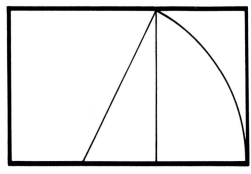

● 단변 1에 대해 장변은 1.618…

■ **루트 장방형에 의한 분할**

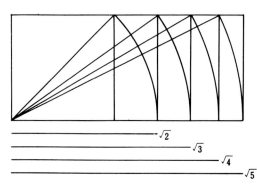

● 정방형의 한변 1에 대해 그 대각선은 $\sqrt{2}$, $\sqrt{3}$…

■ 분할의 성격

● 안정된 느낌은 있지
만, 평범하여 매력이
없다.

● 개성적으로 보일 수
있으나, 무질서하고
특징이 없다.

● 황금분할 (1 : 1.618).

● 수열에 의한 비례의
분할로써, 긴장감을
주며 자극적임 (등차
수열, 등비수열).

※ 수적인 분할이 주는 느낌
● 합리적 공간 표출 ● 논리적인 구조미 ● 질서감 ● 지적인 차거움 ● 리드미컬한 아름다움

■ 모듈러의 구성놀이

모듈러는 건축가 르·꼬르뷰제 (Le Corbusier)가 창안한 디자인 척도이다.

인체의 척수를 기본으로 하여 전체를 황금분할 관계로 잡아가는 독자적인 조화의 척도로써 어느 평면에서도 조화적인 면분할이 가능하며, 비례 (Proportion)의 차이점을 줌으로써 다양한 평면을 만들 수 있다는 것을 보여 주고 있다. 이 구성놀이는 기하학 형태의 유니트 (Unit)로 아무렇게나 마음대로 배열함으로 무수한 느낌의 면분할을 얻어낼 수 있으며, 비례 및 면분할 공부에 많은 도움을 주고 있다.

유니트 (Unit)

(모듈러에 의한 면분할)

(유니트 조합에서 얻은 면분할)

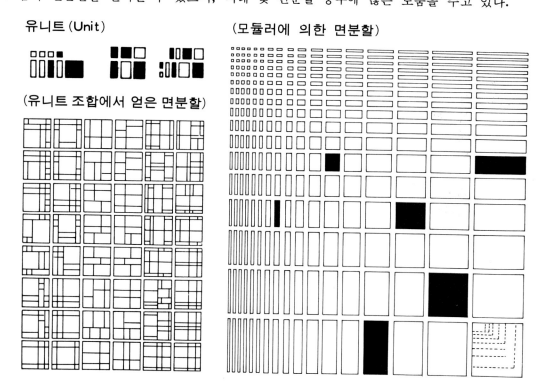

※ 일반적으로 사람이 가장 좋아하는 도형은?

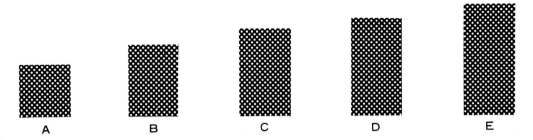

A B C D E

위의 5개 도형은 미국의 그레이브스의 기호 테스트에 적용한 도형으로써, 결과는 아래표와 같이 나왔다(총 470명).

이 테스트로 우리가 알 수 있는 것은 인간이 공통적으로 좋아하는 도형은 황금비라는 것이다. 실제로 구성을 할 때 정방형의 바둑판적인 면분할보다 길쭉한 면의 연구가 바람직하다 하겠다.

도형	사람수	순위
A	7	5
B	62	3
C	227	1
D	150	2
E	24	4

5. 보조선 사용의 이해

보조선 사용에는 왕도(王道)가 있을 수 없으며, 사용 여부 또한 구성에서 절대적인 것은 아니다. 단지 면분할 학습에 도움을 주며 화면의 짜임새를 결정짓는 작업이다. 그러므로 너무 기계적이며 편중된 고정관념으로 해결하지 말고 각자의 독창적인 학습을 위해 항상 대상물을 잘 관찰하여 그 특징을 유추해 냄과 동시에 편화 능력을 키워나가는 것이 중요하다.

■ 보조선의 추출 방법

● 주제의 형태가 갖는 전체나 부분을 클로즈업해서 연관된 특징을 찾아낸다.
EX.) 물고기 — 비늘, 지느러미, 아가미.
　　　독수리 — 부리, 발톱.
　　　시계 — 톱니바퀴, 시계바늘.
　　　악기 — 음표.
　　　꽃 — 꽃수술, 씨방.
　　　게 — 집게발.
　　　가전제품 — 플러그, 전선코드.

● 주제의 성격에 맞는 배경을 설정한다.
EX.) 새 — 창공, 뭉게구름.
　　　물고기 — 바다풍경(물결, 갈매기, 해초).

● 주제가 주는 단순한 느낌을 기하학적 도형으로 환원변형하여 배치한다.
EX.) 과일류 — 원, 타원, 곡선.
　　　기계류 — 직선, 사각형.

6. 보조선 응용의 실례

1

2

3

4

5

6

7

8

9

10

11

12

13

14

15

47

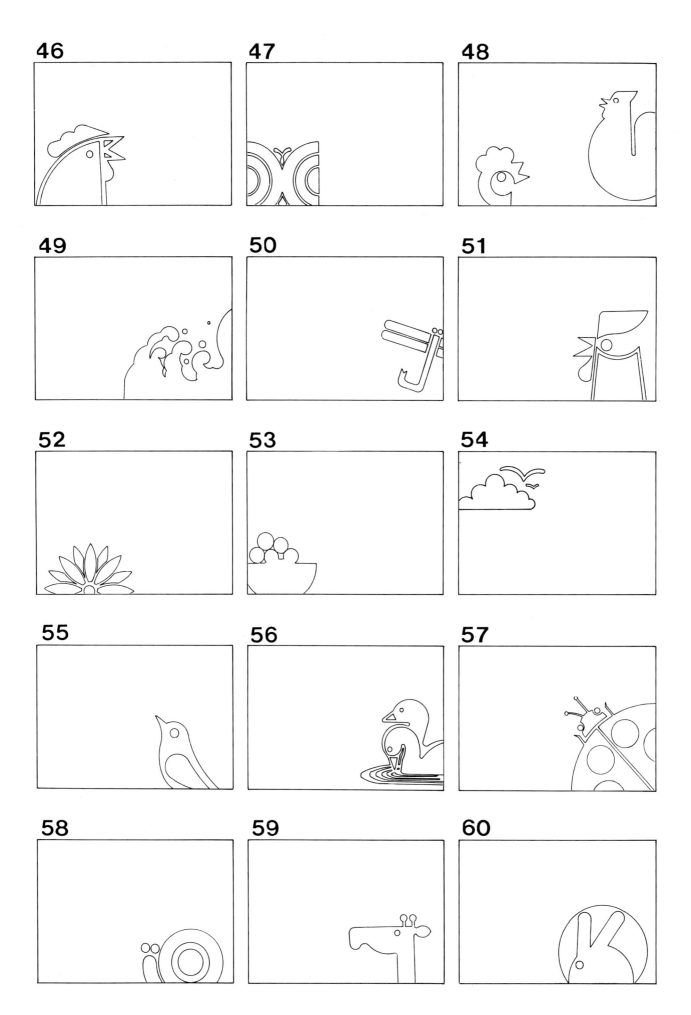

Ⅳ. 입체 효과를 위한 구성

① 기본 투시 Box 그리는 방법

1점투시	2점투시	3점투시
1개의 소점	2개의 소점	3개의 소점
긴복도, 곧게 뻗은 철로, 가로수	건물이나 가구를 비스듬히 볼 때	높은 빌딩을 바로 위에서 내다볼 때

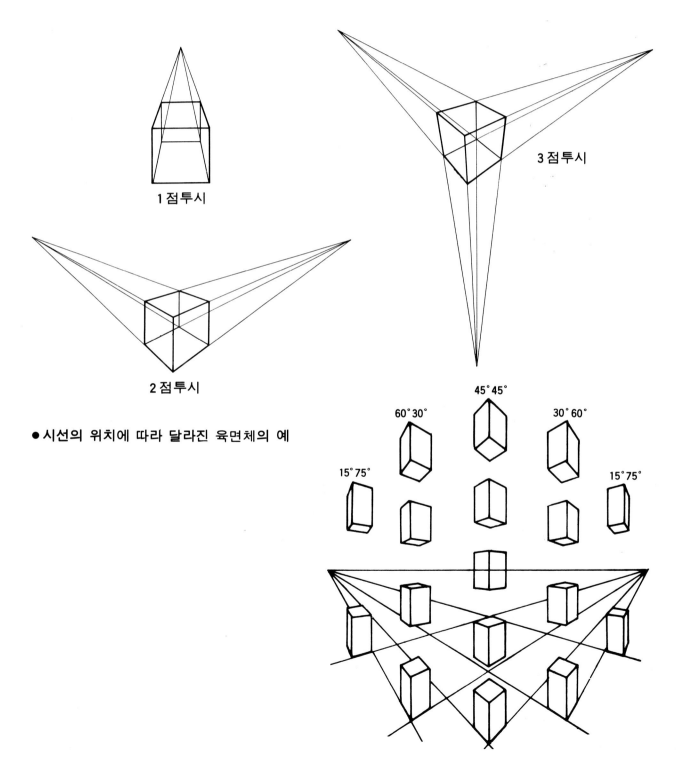

1점투시

2점투시

3점투시

● 시선의 위치에 따라 달라진 육면체의 예

45°45°

60°30° 30°60°

15°75° 15°75°

②투시 Box를 이용한 편화의 예

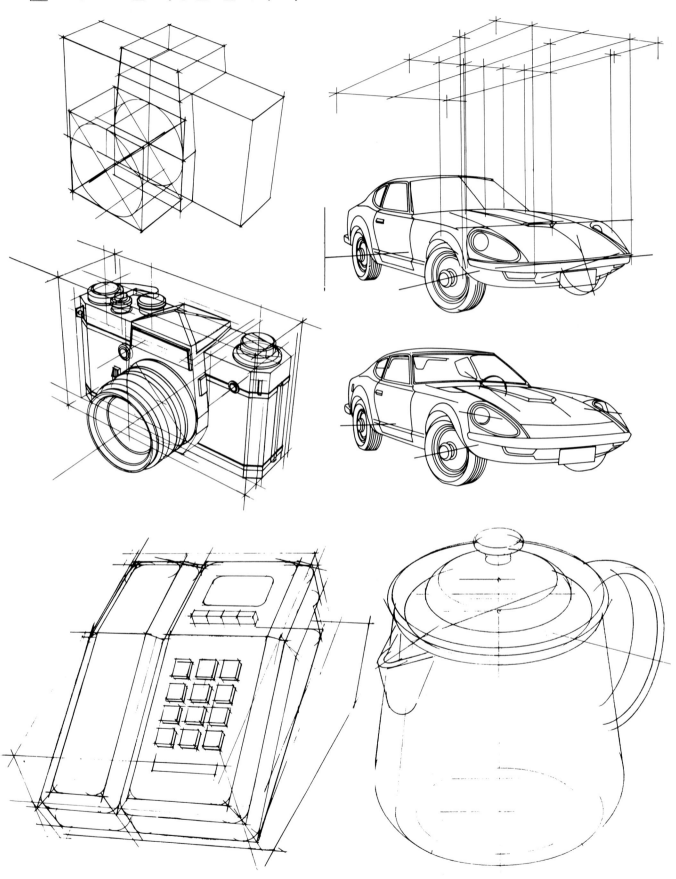

※ 실제로 구성을 하다 보면 입체와 입체가 겹치는 경우, 명도 단계를 내지 못해 당황하게 됨
 을 많이 체험하게 된다. 입체가 서로 겹치면 명도 단계가 애매하게 됨으로 입체와 평면 또
 는 입체의 면을 갈라 조각을 낸 반입체를 사용하면 쉽게 해결할 수 있다.

Ⅴ. 색채의 기본 개념

색채는 "**감각**" 이다.

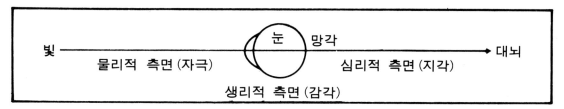

빛이 우리들의 눈에 도달하기까지는 3가지 측면을 거치는데 구성을 하는 사람에게 가장 중요한 것은 감각이다. 색채는 지식에 의존하는 연구보다 많은 혼색 경험을 통한 체험이 중요하다(혼색 연습 코스 참조).

1 색의 분류
■ 무채색 (Achromatic Color)
명도의 변화만 있으며, 색상의 종류나 채도의 단계는 없는 흑색, 회색, 백색.
■ 유채색 (Chromatic Color)
무채색을 제외한 모든 색으로서 빨강, 주황, 노랑, 녹색, 파랑, 보라 등과 그 사이의 모든 색.

2 색의 3속성
색채를 표현할 때 구별되어지는 성질. 색상, 명도, 채도를 말함.

색상 (Hue)	색과 색의 구별	난색계, 한색계, 중성계 유사색, 반대색, 보색
명도 (Value)	밝고 어두운 정도	11단계 (검정 0 ~ 흰색 10) 저명도 (0 ~ 3) 중명도 (4 ~ 6) 고명도 (7 ~ 10)
채도 (Chroma)	맑고 깨끗한 정도	고채도 — 순색 (순수한 색) 중채도 — 순색 + (흰색 or 검정) 저채색 — 순색 + 회색

※ Color-study의 기본 자세
일반적으로 사람들은 색에 대해 편견을 가지고 있는 것이 보통이다. 그러나 싫어하는 색이라도 여러 가지 다른 색과 같이 어떤 목적에 맞게 자주 사용해 보고 친근해지려는 자세가 중요하다.

(색입체의 구조)

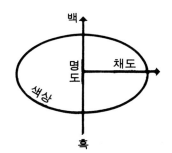

※ 색입체 — 색의 3속성을 조직적으로 배열한 구조체.
● 중심축 : 명도 단계의 축 (위 — 흰색, 아래 — 검정).
● 좌우 : 채도 단계의 축 (축에 가까울수록 저채도).
● 테 (환) : 색상환 순으로 배열.

③ 색의 성질

- 진출색 — 난색계, 고명도, 고채도의 색.
- 후퇴색 — 한색계, 저명도, 저채도의 색.
- 팽창색 — 난색계, 고명도, 고채도의 색.
- 수축색 — 한색계, 저명도, 저채도의 색.

④ 색의 감정

- 따뜻한색(난색, 온색) — 따뜻한 느낌, 자극적, 흥분적인 색(빨강, 주황, 귤색, 노랑).
- 차가운색(한색, 냉색) — 차거운 느낌, 안정, 침착한 색(파랑, 청록, 남색, 바다색).
- 중성색 — 난색과 한색의 중간 성질로써, 강하고 화려한 느낌(연두, 녹색, 자주, 보라).
- 흥분색 — 빨강 계통의 고채도 색.
- 침정색 — 청록, 파랑 계통의 고채도 색.
- 화려한색 — 고채도의 색, 난색 계통, 색상차가 큰 배색.
- 점잖은색 — 저채도의 색, 무채색의 배색.
- 가벼운색 — 명도가 높은 색.
- 무거운색 — 명도가 낮은 색.

※ 색의 연상에 대한 실험치

1943년 미국의 Wolff. W. 가 미국학생을 대상으로 조사 발표한 것(숫자는 사람의 %).

회 색	지루함 51, 낙담 47, 과거 47, 노년 42, 이론 42, 조심 40, 역경 36, 슬픔 32, 고독 30.
흑 색	죽음 64, 밤 58, 살인 44, 걱정 36, 비참 30, 사기 28, 거짓 25, 손해 21, 독물 21.
흰 색	평화 68, 나체 59, 갓난이 51, 영혼 51, 단순 48, 마음 48, 경건 30, 어머니 30, 종교 29, 고독 27.
적 색	열정 75, 정서 71, 활동 65, 반항 52, 힘 50, 성욕 48, 긴장 46, 애정 43, 자발성 40, 승리 38.
주황색	높이 36, 웃음 27, 축제 25, 쾌락 25, 아침 23, 승리 23, 즐거움 23, 성공 19, 조화 15, 이익 15.
황 색	질투 28, 혐오 25, 쾌락 25, 전력 22, 고통 21, 야심 20, 축제 20, 자발성 20.
녹 색	자연 62, 자연스러움 30, 독불 25, 젊음 18, 희망 16, 착함 16, 이익 15, 자선 15.
청 색	신임 49, 협력 38, 조화 36, 헌신 36, 친구 36, 책임 31, 여자 30, 어머니 29, 만족 29.
자 색	속임 34, 독불 26, 불행 25, 훔침 24, 눈물 22, 병 21, 조심 20, 질투 19, 역경 19.
다 색	남자 26, 혐오 23, 아버지 21, 용무 21, 외출 20, 직업 19, 형제 19, 역경 19.

⑤ 색의 명시성과 주목성

■명시성
두 색을 대비시켰을 때 멀리서도 잘 보이는 성질(명도차와 채도차가 클 때).
■주목성
자극성이 강하여 눈에 잘 띄는 성질(주황→빨강→노랑→파랑의 순).
- 색상 ― 난색계의 색이 강함.
- 명도 ― 고명도계의 색이 강함.
- 채도 ― 고채도계의 색이 강함.

⑥ 색의 배색

1. 색상에 의한 배색 (본문 컬러 66페이지 참조)
■유사색상의 배색
- 부드럽고 통일된 온화한 느낌.
■반대색상의 배색
- 대비가 강하고 자극적이며, 화려하다.
- 보색계의 배색(강한 자극).
- 난색과 한색의 배색(변화 쾌활한 느낌).

2. 채도에 의한 배색 (본문 컬러 70, 71페이지 참조)
■유사채도의 배색
- 고채도, 중채도 ― 화려하고 적극적임(노랑, 자주).
- 저채도 ― 침착하고 수수하고 안정감을 준다(남색, 보라).
■큰채도차의 배색
- 고채도와 저채도 ― 동적이며, 화려하다.
- 유채색과 무채색 ― 적극적이고 경쾌함.

3. 명도에 의한 배색
■유사명도의 배색
- 고명도 ― 경쾌하고 명랑함(노랑, 연두).
- 중명도 ― 차분하고 침착함(녹색, 파랑).
- 저명도 ― 무겁고 답답하다(보라, 자주).
■큰명도차의 배색
- 자극적이고 명쾌하다(노랑, 보라).

⑦ 채색 (Coloring) 방법

1. 채색 순서
- 작은면에서 점차 큰 면으로.
- 중앙에서 외곽으로(Subject → Background).
- 화이트를 중심으로 하여 나선형으로(**그림 1**).

2. 컬러 배치의 균형
채색에서 중요한 것은 색의 균형이다(**그림 2**).

3. 무지개의 비밀
우리는 자연 속에서 무지개를 통하여 빛이 하나의 스펙트럼으로 흩어지는 것을 경험할 때 그와 유사한 현상을 보게 된다. 색채 사이의 뚜렷한 경계는 보지 못하지

그림 1

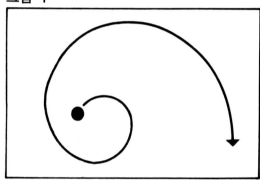

그림 2

그림 3

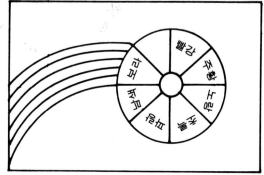

만 다른 색채에도 무난하게 바뀌어 가는 것을 알 수 있다.

만약 우리가 무지개를 삼차원적 입체로 보고 그것을 잘라낸다면 우리는 거기에서 색환(Color Wheel)을 유추해 낼 수 있다. 입시구성에서 가장 어려운 것이 색의 선택이라고 말하지 않는 사람은 아무도 없을 것이다. WHITE를 중심으로 달팽이 돌아가 듯 무지개색을 연상하여 유사한 색상을 나열하면 쉽게 해결할 수 있다 (그림 3, 4).

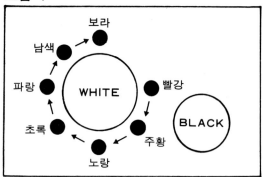

그림 4

8 Munsell - system (20색상환)
(본문 컬러 65페이지 참조)

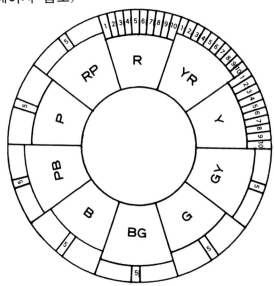

먼셀이 1905년에 고안한 표색계는 색상(Hue), 명도(Value), 채도(Chroma)의 3속성을 근거로 한 것이다. 먼저 색상은 감각적으로 등간격이 되도록 빨강(R), 노랑(Y), 녹색(G), 파랑(B), 보라(P)의 5주요 색상과 중간 색상으로 주황(YR), 연두(GY), 청록(BG), 남색(PB), 자주(RP)를 가해 10색상으로 색상환(Colorring)을 만든다. 이러한 10색상은 또 다시 10개씩 분할하여 총계 100개의 색상으로 만들어 가령 빨강(R)의 세째번을 3R 주황의 다섯번째를 5YR이라 한다. 그리고 같은계의 10색상 중 대표색은 그 안의 다섯번째 즉 5R, 5YR, 5Y … 등으로 나타나는데, 이는 중심부에 위치한 순색을 뜻하기 때문이다. 색상환의 중심에 대한 반대축의 색상은 검정(명도＝0)에서 흰색(V＝10)에 이르는 사이에 감각적으로 균등한 차로 밝기가 점차 변해 가듯이 9단계의 회색을 만들어 모두 11단계에다 O(검정), 1, 2, 3, 4 … 10(흰색)의 번호를 붙인다. 채도는 무채색을 0으로 하고 색기미를 고르게 점차 붙어나도록 하여 1, 2, 3, 4 이렇게 번호를 붙인다. 채도의 숫자는 색상이나 명도에 따라서 다르게 되며 그 최고인 빨강(R)의 순색(명도＝4)의 14단계가 된다. 색채의 3속성으로서 이러한 색상, 명도, 채도를 계통적으로 배열하면 중심축에 명도단계가 위치하고 색상환 주위와 중심을 맺는 수평선상에 채도단계가 있는 색입체가 만들어진다. 그러나 채도단계의 수가 일정치 못함으로 그 형태가 복잡하여 색의 나무(Color tree)라고 불리워진다(색입체 참조).

먼셀계로서 색깔을 표시하자면 H／V／C(색상／명도／채도)의 기호로 나타낸다. 즉 10개 주요 색상의 순색을 먼셀 기호로 나타내자면 R4/14(빨강), YR7/14(주황), Y8/12(노랑), GY7/10(연두), G5/8(녹색), BG5/8(청록), B4/8(파랑), PB3/10(남색), P3/10(보라), RP4/12(자주) 등이다. 아래 그림은 색상환을 중심으로 한 배색의 종류이다.

※ 먼셀(Albert H. Munsell : 1858～1918) — 보스톤 미술 학교를 졸업한 미국의 화가. 모교인 보스톤 미술 학교에서 해부학과 색채학을 25년간 강의하는 동안 색채이론의 체계를 이루었으며, 만년에는 먼셀 색채 회사를 설립하여 먼셀표색계의 작성과 보급에 힘썼다.

■ 동일색상의 조화	■ 유사색상의 조화	■ 대립색상의 조화
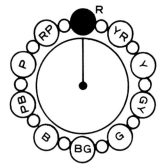	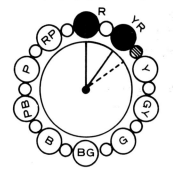	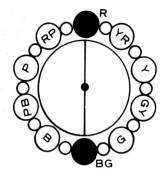
● 인상은 약하지만 우아한 분위기 조성.	● 색상폭이 생겨 변화있는 아름다움 조성(무지개).	● 자극이 강하고 사치스런 효과인 반면 분열, 불통일 되기 쉽다. 동일 유사톤으로 조정하면 쉽게 해결할 수 있다.

9 그라데이션(Gradation)의 응용

서서히 변화하는 명암의 선명한 정도를 명도, 색상, 채도 그라데이션이라고 한다. 이 연속 리듬은 단조로와지기 쉬우므로 여러종의 그라데이션 배합이 요구된다.

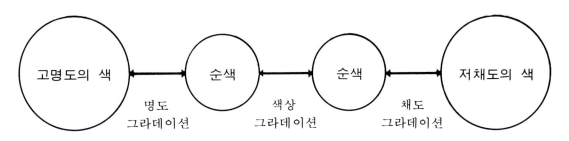

■ 12색상환을 이용한 컬러스타(Color-star) 혼색 방법

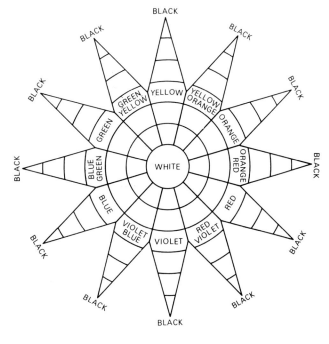

(컬러스타)

10 기대색 추적법

시판되는 포스터 컬러 물감은 특수한 색이 많지만 색의 변화와 미묘한 감각은 색상, 명도, 채도의 상호 관계를 잘 이해함으로써 색 감각을 빨리 배울 수 있다. 예를들어 RED에 WHITE을 80%정도 섞었을 때 어떠한 감각의 PINK가 기대되며, RED에 WHITE 20%와 BLACK 50%정도를 섞었을 때는 어떤 색이 기대되는가?

비록 색명을 모를지라도 유추해 낼수 있는 능력을 기르는 것이 컬러 체험에 많은 도움을 준다. 어떤 색을 보았을 때 색상표의 어느색에 흑·백의 함량을 어느 정도 혼합한 색인지 감각적으로 짐작할 수 있는 훈련이 필요하다.

■ 혼합의 예 (A+B+흑 또는 백＝기대색)

색상 (A)	색상 (B)	흑(%)	백(%)	기대색
PINK	MAGENTA		20	?
CERULEAN BLUE	PRUSSIAN BLUE	10		?
YELLOW	RED		30	?
GREEN	SKY BLUE			?

11 기대색 추적 연습 코스

※ 실제로 스케치북에 혼합해 봄으로써 경험해 보지 못한 많은 색 체험을 느끼게 된다. 혼색 비율만 고집하지 말고 자신이 소화 시킬때까지 색을 만들어 보는 끈기가 필요하다.

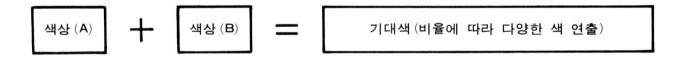

■ 난색계

대표색	색상 (A)	혼색비율 (좌 : 우)						색상 (B)
		1 : 1	2 : 1	3 : 1	1 : 2	1 : 3	1 : 4	
R E D	SCARLET							PINK
	SCARLET							RED VIOLET
	CARMINE							PINK
	VERMILION							PINK
	SCARLET							CERULEAN BLUE
	CARMINE							SKY BLUE
	VERMILION							IMPERIAL GREEN

대표색	색상 (A)							색상 (B)
ORANGE	ORANGE							VERMILION
	ORANGE							PINK
	ORANGE							SCARLET
	ORANGE							RED VIOLET
	ORANGE							CERULEAN BLUE
	ORANGE							SKY BLUE
YELLOW	CHROME YELLOW							ORANGE
	CHROME YELLOW							VERMILION
	CHROME YELLOW							PINK
	CHROME YELLOW							RED VIOLET
	CHROME YELLOW							COBALT BLUE
	CHROME YELLOW							ULTRAMARINE

■ 중성색계

대표색	색상 (A)	혼색비율 (좌 : 우)						색상 (B)
		1 : 1	2 : 1	3 : 1	1 : 2	1 : 3	1 : 4	
GREEN	LIGHT GREEN							LEMON YELLOW
	CERULEAN BLUE							LEMON YELLOW
	IMPERIAL GREEN							SKY BLUE
	EMERALD GREEN							SCARLET
	SAP GREEN							WHITE
	LIGHT GREEN							PINK
	IMPERIAL GREEN							ORANGE
VIOLET	RED VIOLET							PINK
	RED VIOLET							SCARLET
	RED VIOLET							CERULEAN BLUE
	SCARLET							CERULEAN BLUE
	SCARLET							SKY BLUE

대표색	색상 (A)	1:1	2:1	3:1	1:2	1:3	1:4	색상 (B)
V I O L E T	PINK							CERULEAN BLUE
	PINK							SKY BLUE
	MAGENTA							CERULEAN BLUE
	RED VIOLET							IMPERIAL GREEN
	PINK							EMERALD GREEN
	COBALT VIOLET							LEMON YELLOW
	MAGENTA							CHROME YELLOW

■ 한색계

대표색	색상 (A)	혼색비율 (좌 : 우)						색상 (B)
		1 : 1	2 : 1	3 : 1	1 : 2	1 : 3	1 : 4	
B L U E	CERULEAN BLUE							IMPERIAL GREEN
	CERULEAN BLUE							LIGHT GREEN
	COBALT BLUE							CHROME GREEN
	SKY BLUE							CHROME GREEN
	CERULEAN BLUE							ORANGE
	SKY BLUE							YELLOW
	COBALT BLUE							VERMILION

12 색채의 조화

1. 12색상환의 이해

12색상환은 독일 바우하우스의 교수로 있던 요하네스 잇텐의 구성적 색채 이론의 토대이다. 12색상환의 구조는 3색의 원색 즉 노랑, 파랑, 빨강으로 시작한다. 이들 기본색(3원색)은 뚜렷한 자기 고유성을 지켜야한다(12색상환 그림 참조).

■ 혼합방법
- YELLOW + RED = ORANGE
- YELLOW + BLUE = GREEN
- RED + BLUE = VIOLET

※ 3원색 결정 방법
- ●노랑은 황록(GY)이나 오렌지(O)의 어느 한쪽에 가까워져서는 안된다.
- ●파랑은 청록(BG)이나 청자색(VB)의 어느 한쪽에 가까워져서는 안된다.
- ●빨강 역시 적등색(RO)이나 적자색(RB)의 어느 한쪽에 가까워져서는 안된다.
- 이 삼원색은 명확하게 자기 색상으로 표현되어야 한다.

2. 12색상환을 이용한 색채 조화

■ 2 색조화

12색상환 중에서 직경선상 양단에 위치하는 색(보색).

- RED / GREEN
- BLUE / ORANGE
- YELLOW / VIOLET

■ 3 색조화

색환에 내접하는 정삼각형, 이등변삼각형.

- YELLOW / RED / BLUE
- ORANGE / VIOLET / GREEN
- YELLOW ORANGE / RED VIOLET / BLUE GREEN
- ORANGE RED / VIOLET BLUE / GREEN YELLOW (본문 컬러 67페이지 참조)

■ 4 색조화

2조의 보색대에서 얻어진다.

- YELLOW / VIOLET / ORANGE RED / BLUE GREEN
- YELLOW ORANGE / VIOLET BLUE / RED / GREEN
- ORANGE / BLUE / RED VIOLET / GREEN YELLOW (본문 컬러 68페이지 참조)

■ 6 색조화

4색조화＋흑·백. 3개의 보색대.

- YELLOW / VIOLET / ORANGE / BLUE / RED / GREEN
- YELLOW ORANGE / VIOLET BLUE / BLUE GREEN / ORANGE RED / RED VIOLET / GREEN YELLOW (본문 컬러 69페이지 참조)

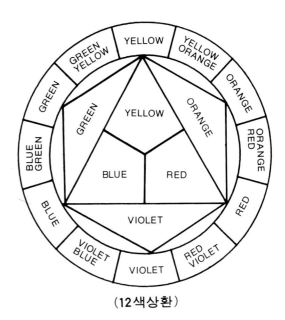

（12색상환）

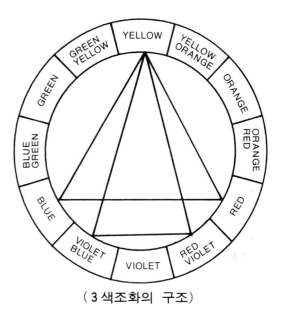

（3 색조화의 구조）

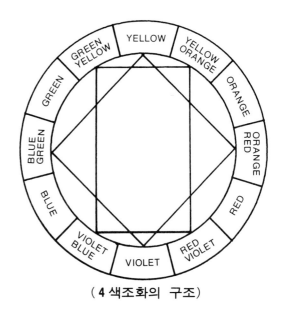

（4 색조화의 구조）

Ⅵ. 색채대비의 응용 (Application)

1 색채의 7가지 대비 조건

색상대비 — 색상차가 많고 적은 배색.
명도대비 — 고명도, 중명도, 저명도의 배색.
채도대비 — 고채도, 중채도, 저채도의 배색.
한난대비 — 등명한 색상차, 최상의 한난대비.
보색대비 — 색상차가 많고, 보색의 혼색.
동시대비 — 동시성의 유무처리(보색대 사이의 검정색선)
면적대비 — 조화적인 면적처리.

※ 적용의 예

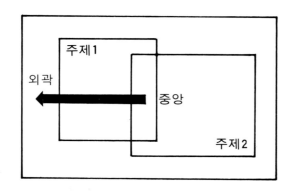

● 색상대비
 중앙 — 강한 색상차
 외곽 — 약한 색상차
● 명도대비
 중앙 — 강한 명도차
 외곽 — 약한 명도차
● 채도대비
 중앙 — 고채도
 외곽 — 저채도

2 주요 대비 조건

대비종류	실례 (Example)
색상대비	● 노랑 / 빨강 / 파랑이 가장 강한 색상대비(1차색).
한난대비	● 한난의 양극 — ORANGE RED / BLUE GREEN ● 한난의 특질 냉하다 — 난하다 그림자 — 빛 투명한 — 불투명한 진정적 — 자극적 희박한 — 농후한 유동적 — 고정적 원 — 근 경 — 중 습하다 — 건하다
채도대비	● 채도 약화 방법 순색 ＋ 백색 순색 ＋ 흑색 순색(고채도) ＋ 백·흑 순색 ＋ 대응하는 보색
면적대비	● RED : ORANGE : YELLOW : GREEN : BLUE : VIOLET 　(6)　　(4)　　(3)　　(6)　　(8)　　(9)

() 숫자는 면적비

③ 조화가 잡힌 색면의 량 (본문 컬러 65페이지 참조)

RED계열 (6)	ORANGE 계열 (4)	YELLOW 계열 (3)	GREEN계열 (6)	BLUE계열 (8)	VIOLET계열 (9)

() 숫자는 면적비

구분	RED	ORANGE	YELLOW	GREEN	BLUE	VIOLET
명도비	6	8	9	6	4	3
면적비	6	4	3	6	8	9

※ 명도가 높은
색상은 좁게 !
명도가 낮은
색상은 넓게 !

색채의 면적대비를 이용하여 구성 화면에 차지하는 색면의 량을 이론적으로 느낌을 알아둘 필요가 있다. 면적대비란 두색 또는 그 이상의 색면적의 상호관계를 말하며, 색들 상호간의 명도비례를 이룰 때 색면적의 비례는 역수로 나타난다. 예를들어 YELLOW는 VIOLET보다 명도가 3배나 높으며, VIOLET의 1/3의 면적이 된다. 이것을 기초로 하여 전체 색면의 량을 기억하면 채색하는데 도움이 될 것이다.

※ 실제로 많은 학생들이 구성을 하다가 부딪히는 문제가 YELLOW계통이 어느 정도 있는 것이 좋은지, 어느색 계통이 모자란다든지 여러 의견이 분분한 것을 목격할 수 있다. 그러므로 정확한 이론적 바탕 안에 색면의 량을 스스로 산출해 보기 바란다.

④ 색의 배치와 방향

컬러 (Color)는 구도 속에서 대단히 중요한 위치를 차지하고 있다. 아래 그림과 같이 BLUE는 화면의 상하좌우 어느 위치에 놓이느냐에 따라 상이한 활동을 나타낸다. 화면 아래에 놓인 BLUE는 무거워 보이고, 위에 놓인 BLUE는 가벼워 보인다. 또한 위에 놓인 RED는 무겁고, 덮쳐 누르는 듯한 중력과 같은 활동력을 나타내며, 아래에 놓인 RED는 안정된 물체와 같이 활동한다. YELLOW는 위에 놓일 때는 무능력 효과를 가지며, 아래에 놓이면 그 부력이 밧줄로 붙잡아 매인 듯한 효과를 나타낸다.

색의 배치에 균형을 잡는 것은 구성의 연습에 있어서 가장 중요한 목적의 하나이다.

저울의 균형을 잡기 위해 저울대를 받치는 지주가 필요한 것과 같이 어떤 작품 제작에도 색채의 균형을 잡기 위한 수직축이 필요하며, 색채의 무게는 수직축의 양축에 걸리게 된다.

5 색채로써 4계절 표현 연구

출제의 예	● 가을숲속 (서울대 ' 78)
	● 여름의 꽃과 새 (중앙대 ' 80)
	● 가을 (경희대 ' 80)
	● 봄의 이미지와 색감 (직선, 곡선 사용 : 성균관대 ' 84)

4계절을 색채로 표현하는 제한구성이 간혹 출제되고 있다. 우리들은 입시만을 위해서보다 폭 넓은 색의 체험을 기르는 것이 유익하리라 생각된다. 우주 전체 색채와의 관련에 있어서 각 계절을 표현할 수 있는 어울리는 색채를 찾아야할 것이며, 이것을 토대로 많은 색채 경험을 쌓아야 한다.

■ 봄
자연의 싱싱함과 맑고 밝은 생생한 입김을 밝은 색으로 표현한다. YELLOW는 백색에 극히 가까운 색이며, GREEN YELLOW은 그것을 좀더 강하게 한 것이다. 밝은 PINK나 밝은 BLUE의 색조는 색의 화음을 확대시켜 주어 풍부하게 된다. YELLOW, PINK, LILAC는 식물의 꽃봉오리에서 흔히 볼 수 있는 색깔이다.

■ 여름
호화스러운 모습, 힘의 계절. 특정 구역에 최고의 따뜻한 색감을 채색. 보색대비가 필요.

■ 가을
봄의 색채와 강한 대비. 식물의 녹색잎이 낙엽되어 둔한 BROWN과 VIOLET로 변한다.

■ 겨울
수동적자세, 대지의 힘의 수축적 내향적 움직임을 할려면 차갑고 구심적인 광채나 투명도가 희박한 정도를 암시하는 색이 필요.

※ Color의 구체적 연상
- WHITE — 눈, 설탕, 소금
- BIACK — 밤, 먹, 숯
- GRAY — 쥐, 재, 돌
- GREEN — 풀, 잎, 숲
- ORANGE — 등불, 귤, 화채
- RED — 피, 태양, 불
- BLUE — 바다, 하늘, 물
- VIOLET — 포도, 창포, 난초
- YELLOW — 호박꽃, 참외

■ Munsell- system (20색상환)

※ 색명기호 : 문교부 계통 색명기호임

색 상	번호	색 명	먼셀기호	색명기호	색 상	번호	색 명	먼셀기호	색명기호
	1	빨 강	5R4/14	R		11	청 록	5BG5/8	BG
	2	다 홍	10R6/14	yR		12	바 다 색	10BG5/8	gB
	3	주 황	5YR7/14	YR		13	파 랑	5B4/8	B
	4	귤 색	10YR7/12	rY		14	감 청	10B4/10	pB
	5	노 랑	5Y8.12	Y		15	남 색	5PB3/10	PB
	6	노랑연두	10Y8/10	gY		16	남 보 라	10PB3/10	bP
	7	연 두	5GY7/10	GY		17	보 라	5P3/10	P
	8	풀 색	10GY6/10	yG		18	붉은보라	10P4/12	rP
	9	녹 색	5G5/8	G		19	자 주	5RP4/12	RP
	10	초 록	10G5/8	bG		20	연 지	10RP4/14	pR

■ 조화가 잡힌 색면의 량

배색의 종류

　배색이란 두가지 이상의 색을 이웃해서 놓았을 때 한가지 색으로서는 느낄 수 없는 특별한 효과와 느낌을 말한다. 그러므로 다양한 배색을 살펴보아 풍부한 색 감각을 익히는 것이 중요하다.

■ 동일 및 유사색상의 배색

● 동일색상의 배색 — 각 색상 중에서 선택한 순색에 무채색을 가하여 생긴 배색.
● 유사색상의 배색 — 색상환 중에서 서로 유사한 색상에 적당한 색을 배색.
　이 두가지 배색을 이용하여 고상하고 우아한 분위기를 낼 수 있다.

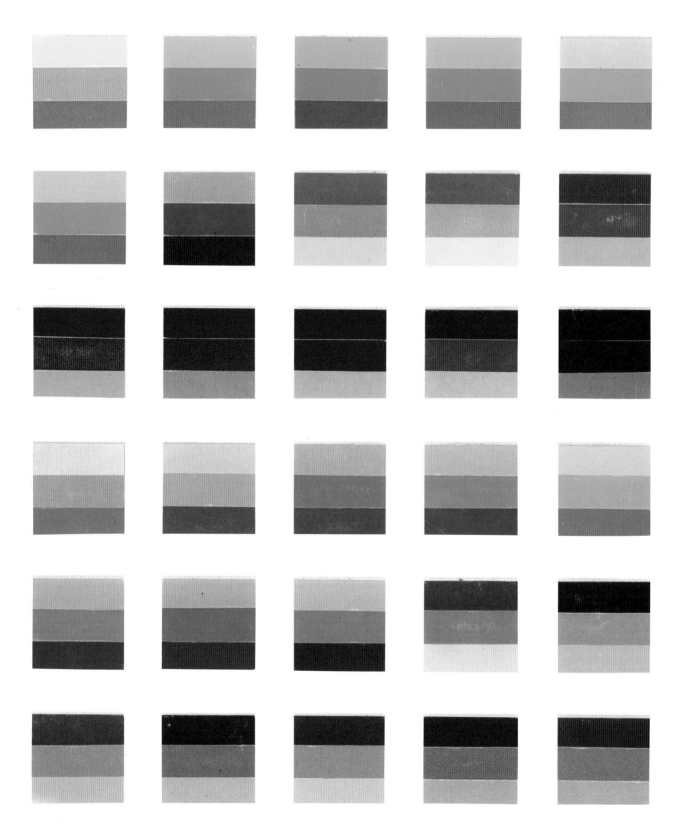

66

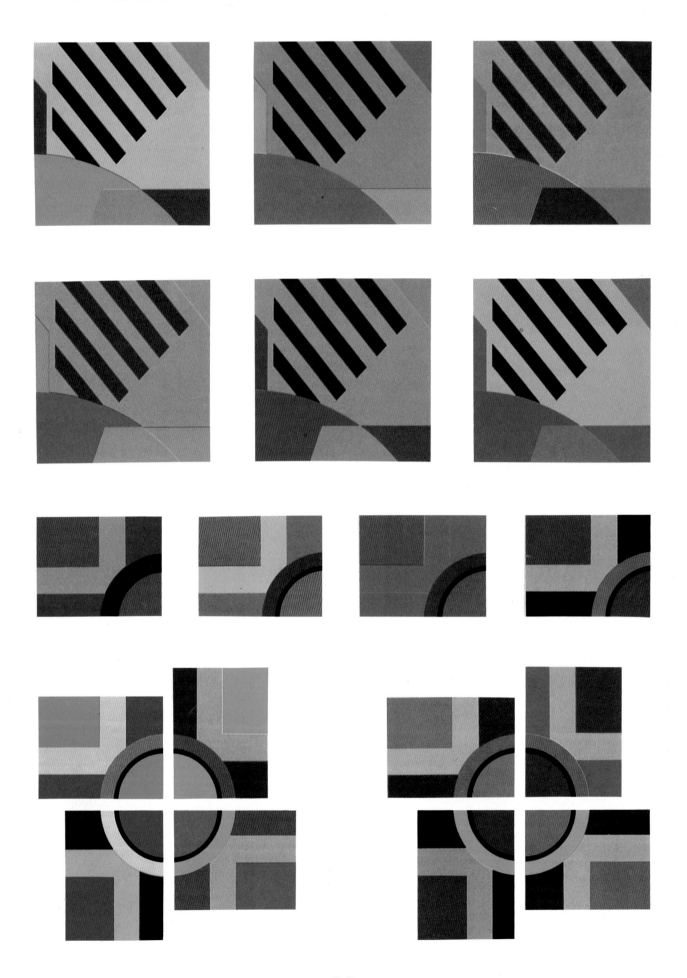

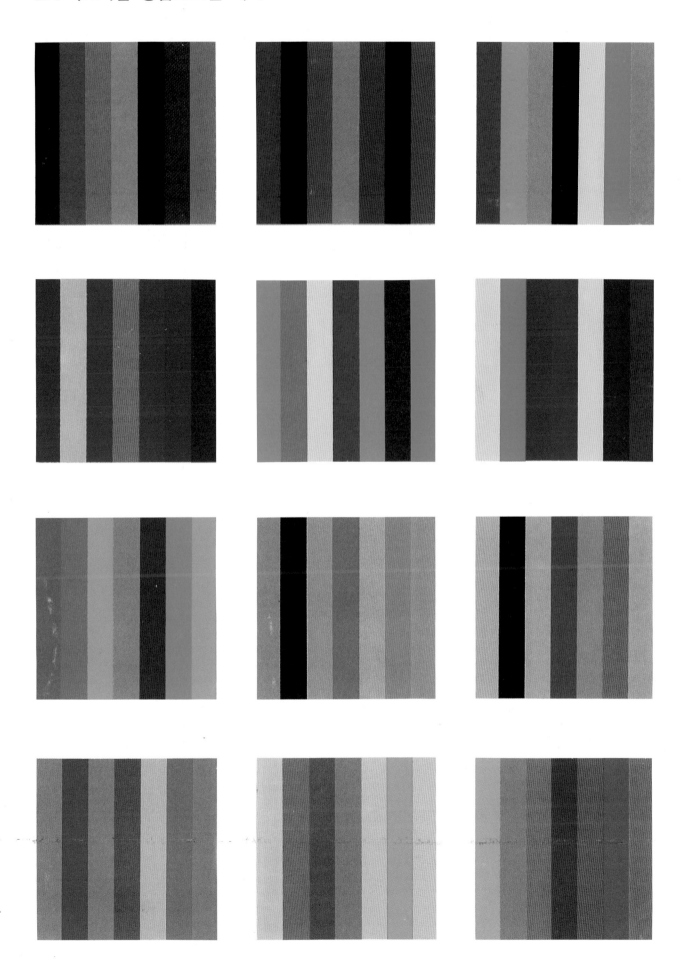

■ 고채도 배색

화려하고 적극적인 느낌과 경쾌감이 돈다. 그러나 순색의 배색으로 자극이 강해 거북한 느낌이 들수 있으므로 적절한 채도의 변화가 요구된다.

■ 중채도 배색

고채도와 저채도의 중간 느낌으로 검소하고 점잖은 느낌을 띠고 있다.

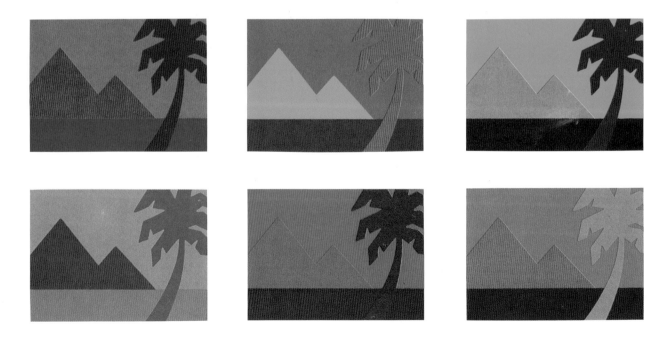

■저채도 배색

침착하고 수수하며, 안정감을 줄뿐 아니라 가라앉는 느낌이 지배적이며, 다소 느낌이 약해질 우려가 있으므로 적절한 변화가 요구된다.

Ⅶ. 색채 혼합 연습(Training)

1 2 · 3 · 4단계 연습(Ⅰ)

　2·3·4단계 훈련은 지은이의 임의로 정한 것으로써, 명도 단계를 다섯단계로 나누었을 때(참고적으로 먼셀시스템은 BLACK(0) → WHITE(10)으로 하는 11단계로 나눔)WHITE을 1번, BLACK를 5번으로 선택하여 색의 3요소, 즉 색상, 명도, 채도의 무한한 변화를 훈련을 통해 얻을 수 있게 한 것이다. 더 많은 예를 제시했으면 좋겠지만 색은 개인마다 기호도가 틀리고 기본적인 혼합 방법만 알면 자기 고유의 색을 무수히 만들 수 있으며, 물감비에만 얽매이지 말고 자유롭게 구사하여 기대했던 컬러가 나올 때까지 인내로서 이 과정을 마치면 색의 혼합에서 만큼은 자신감을 주리라 확신한다.

YELLOW +	WHITE & BLACK
	CARMINE
	SCARLET
	VERMILION
	POPPYRED
	ROSE PINK
	PINK

YELLOW+WHITE
(10%)　(90%)
YELLOW+BLACK
(98%)　(2 %)
YELLOW+BLACK
(80%)　(20%)

YELLOW+CARMINE+WHITE
(11%)　(1 %)　(88%)
YELLOW+CARMINE
(94%)　(6 %)
YELLOW+CARMINE+BLACK
(80%)　(6 %)　(14%)

YELLOW+CARMINE+WHITE
(2.3%)　(0.7%)　(96%)
YELLOW+CARMINE
(80%)　(20%)
YELLOW+CARMINE+BLACK
(65%)　(20%)　(15%)

YELLOW+SCARLET+WHITE
(6 %)　(1 %)　(93%)
YELLOW+SCARLET+BLACK
(87%)　(2 %)　(1 %)
YELLOW+SCARLET+BLACK
(73%)　(19%)　(17%)

YELLOW+SCARLET+WHITE
(1.5%)　(1.5%)　(97%)
YELLOW+SCARLET+WHITE
(13%)　(1.5%)　(74%)
YELLOW+SCARLET+BLACK
(47%)　(47%)　(6 %)

YELLOW+VERMILION+WHITE
(25%)　(4 %)　(75%)
YELLOW+VERMILION+BLACK
(97%)　(1.5%)　(1.5%)
YELLOW+VERMILION+BLACK
(78%)　(3 %)　(19%)

YELLOW+VERMILION+WHITE
(5 %)　(2 %)　(93%)
YELLOW+VERMILION
(75%)　(25%)
YELLOW+VERMILION+BLACK
(66%)　(22%)　(12%)

YELLOW+POPPYRED+WHITE
(10%)　(2.5%)　(87.5%)
YELLOW+POPPYRED
(88%)　(12%)
YELLOW+POPPYRED+BLACK
(71%)　(9 %)　(20%)

YELLOW+ROSE PINK +WHITE
(6 %)　(0.5%)　(93.5%)
YELLOW+ROSE PINK
(90%)　(10%)
YELLOW+ROSE PINK+BLACK
(80%)　(10%)　(10%)

YELLOW+PINK+WHITE
(3 %)　(3 %)　(94%)
YELLOW+PINK
(50%)　(50%)
YELLOW+PINK+BLACK
(45%)　(45%)　(10%)

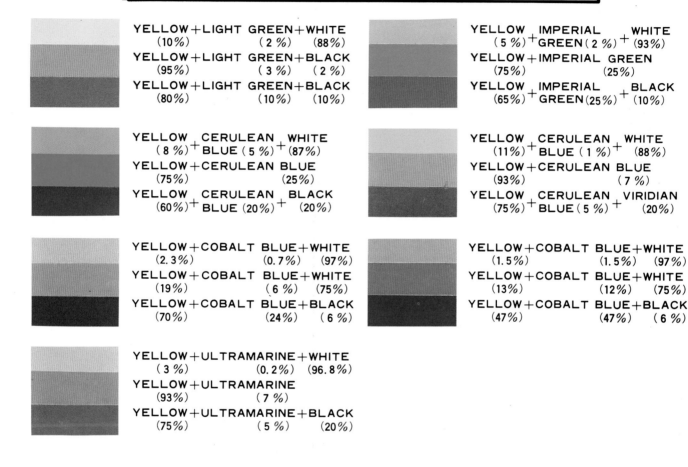

```
┌─────────────────────────────────────────┐
│              LIGHT GREEN                  │
│              IMPERIAL GREEN               │
│   YELLOW  +  CERULEAN BLUE                │
│              COBALT BLUE                  │
│              ULTRAMARINE                  │
└─────────────────────────────────────────┘
```

YELLOW+LIGHT GREEN+WHITE
(10%) (2 %) (88%)
YELLOW+LIGHT GREEN+BLACK
(95%) (3 %) (2 %)
YELLOW+LIGHT GREEN+BLACK
(80%) (10%) (10%)

YELLOW IMPERIAL WHITE
(5 %)+GREEN(2 %)+ (93%)
YELLOW+IMPERIAL GREEN
(75%) (25%)
YELLOW IMPERIAL BLACK
(65%)+GREEN(25%)+ (10%)

YELLOW CERULEAN WHITE
(8 %)+BLUE (5 %)+(87%)
YELLOW+CERULEAN BLUE
(75%) (25%)
YELLOW CERULEAN BLACK
(60%)+BLUE (20%)+ (20%)

YELLOW CERULEAN WHITE
(11%)+BLUE (1 %)+ (88%)
YELLOW+CERULEAN BLUE
(93%) (7 %)
YELLOW CERULEAN VIRIDIAN
(75%)+BLUE(5 %)+ (20%)

YELLOW+COBALT BLUE+WHITE
(2.3%) (0.7%) (97%)
YELLOW+COBALT BLUE+WHITE
(19%) (6 %) (75%)
YELLOW+COBALT BLUE+BLACK
(70%) (24%) (6 %)

YELLOW+COBALT BLUE+WHITE
(1.5%) (1.5%) (97%)
YELLOW+COBALT BLUE+WHITE
(13%) (12%) (75%)
YELLOW+COBALT BLUE+BLACK
(47%) (47%) (6 %)

YELLOW+ULTRAMARINE+WHITE
(3 %) (0.2%) (96.8%)
YELLOW+ULTRAMARINE
(93%) (7 %)
YELLOW+ULTRAMARINE+BLACK
(75%) (5 %) (20%)

※ **LEMON YELLOW** ─ 레몬의 표면색. 불어로는 Jaune Citron. 녹색 기미의 새뜻한 황색 (Vivid Greenish Yellow).

※ **CHROME YELLOW** ─ Chrome산염이 주성분인 황색 안료로서 그림물감의 일종이다. 금속원소인 Chromium은 색이란 뜻의 그리이스말 Khroma에서 유래된 것. 이 안료는 제조 과정에 따라 순황색에서, 붉은 기미의 황색까지 그 범위가 넓으나 약간 적색쪽으로 기울어진 노랑이다. 적색 기미의 밝은 황색(light Reddish Yellow).

※ **YELLOW OCHRE** ─ Ochre는 황토, Yellow Ochre는 그림물감으로 알려진 이름으로서 노랑 기미의 황토색. 황토 기미의 밝은 갈색(light Yellowish Brown).

※ **ORANGE** ─ Orange 열매의 표면색. 주황색.

※ **OLIVE** ─ Olive 열매의 색. 어둡고 회색 기미가 나는 황색의 넓은 범위를 가리키는 색으로서 자연히 녹색 기미를 띠어 보인다. 녹색 기미의 어두운 황색(Olive)

※ **OLIVE GREEN** ─ Olive와 같은 어두운 황록색을 말한다. Olive와 같은 뜻으로 쓰일 때도 있으나 그것보다 녹색 기미가 많다.

※ **CHROME GREEN** ─ 산화 제 2 크롬으로 만드는 녹색 안료. 강한 녹색. 색이름으로 불확정적이다.

※ **MAGENTA** ─ Magenta는 이탈리아 북부 도시의 이름. Magenta전쟁이 끝나던 해 (1859)에 만들어진 유기염료 Fuchsin의 색에 이 이름이 붙여졌다. 현재 원색 인쇄 색료 중 3원색의 하나로 쓰인다. 새뜻한 자주(Vivid Red Purple)

```
┌─────────────────────────────────────────────────────────────┐
│                    WHITE & BLACK                            │
│                    MAGENTA                                   │
│   VERMILION  +  COBALT BLUE + YELLOW                        │
│                    COBALT BLUE                               │
│                    CERULEAN BLUE                             │
│                    IMPERIAL GREEN                            │
└─────────────────────────────────────────────────────────────┘
```

VERMILION+WHITE
(7 %) (93%)
VERMILION+WHITE
(80%) (20%)
VERMILION+BLACK
(92%) (8 %)

VERMILION+MAGENTA+WHITE
(5 %) (1.5%) (93.5%)
VERMILION+MAGENTA+WHITE
(40%) (15%) (45%)
VERMILION+MAGENTA+BLACK
(68%) (23%) (9 %)

VERMILION + COBALT BLUE + YELLOW + WHITE
(0.2%) (0.2%) (2.6%) (97%)
VERMILION+COBALT BLUE+YELLOW
(5 %) (5 %) (90%)
VERMILION+COBALT BLUE+YELLOW+BLACK
(5 %) (5 %) (70%) (20%)

VERMILION+COBALT BLUE+YELLOW+WHITE
(1.2%) (0,2%) (1.7%) (96.9%)
VERMILION+COBALT BLUE+YELLOW+WHITE
(10%) (2 %) (14%) (74%)
VERMILION+COBALT BLUE+YELLOW+BLACK
(40%) (6 %) (45%) (9 %)

VERMILION + COBALT + WHITE
(2.5%) BLUE(0.5%) (97%)
VERMILION+COBALT + WHITE
(20%) BLUE(5 %) (75%)
VERMILION + COBALT + BLACK
(75%) BLUE(17%) (8 %)

VERMILION + CERULEAN + WHITE
(2.5%) BLUE(0.5 %). (97%)
VERMILION + CERULEAN + WHITE
(20%) BLUE(5 %) (75%)
VERMILION + CERULEAN + BLACK
(76%) BLUE(17%) (7 %)

VERMILION+IMPERIAL GREEN+WHITE
(2 %) (1 %) (97%)
VERMILION+IMPERIAL GREEN+WHITE
(15%) (10%) (75%)
VERMILION+IMPERIAL GREEN+BLACK
(60%) (35%) (5 %)

※ **VERMILION** — Vermilion은 인공의 朱로서 수은에 유황을 반응시켜 만드는 안료. 약간 주황 기미의 밝은 빨강. 황색 기미의 밝은 적색(Bright Yellowish Red).

※ **BURNT SIENNA** — 구운 Sienna와 같은 색. Sienna는 산화철, 점토, 모래 따위를 섞은 황토종의 안료. 적색 기미의 갈색(Reddish Brown).

```
┌─────────────────────────────────────────────────────────────┐
│                    LIGHT GREEN                              │
│        SCARLET  +  CERULEAN BLUE                           │
│                    CERULEAN BLUE + YELLOW                   │
└─────────────────────────────────────────────────────────────┘
```

74

SCARLET+LIGHT GREEN+WHITE
(2 %) (1 %) (97%)
SCARLET+LIGHT GREEN+WHITE
(15%) (10%) (75%)
SCARLET+LIGHT GREEN+BLACK
(60%) (34%) (6 %)

SCARLET+CERULEAN+WHITE
(5 %)+BLUE(2 %)+ (93%)
SCARLET+CERULEAN+WHITE
(38%)+BLUE(12%)+ (50%)
SCARLET+CERULEAN+BLACK
(70%)+BLUE(23%)+ (7 %)

SCARLET+CERULEAN BLUE+YELLOW+WHITE
(1 %) (1 %) (1.5%) (96.5%)
SCARLET+CERULEAN BLUE+YELLOW+WHITE
(6 %) (6 %) (13%) (75%)
SCARLET+CERULEAN BLUE+YELLOW+BLACK
(25%) (23%) (46%) (6 %)

※ SCARLET — 본래는 연지 벌레의 일종인 Kermes 또는 Cochineal을 말려서 만든 색소였다. 유럽에서는 중세부터 친밀한 색이름. 불어로는 Ecarlate. 노랑 기미의 새뜻한 적색 (Vivid Yellowish Red).

```
VERMILION
ROSE PINK + CARMINE
IMPERIAL GREEN
```

ROSE PINK+VERMILION+WHITE
(9 %) (3 %) (88%)
ROSE PINK+VERMILION
(80%) (20%)
ROSE PINK+VERMILION+BLACK
(60%) (20%) (20%)

ROSE PINK+CARMINE+WHITE
(7 %) (4 %) (89%)
ROSE PINK+CARMINE
(62%) (38%)
ROSE PINK+CARMINE+BLACK
(55%) (33%) (12%)

ROSE PINK+IMPERIAL GREEN+WHITE
(2.2%) (0.8%) (97%)
ROSE PINK+IMPERIAL GREEN+WHITE
(19%) (6 %) (75%)
ROSE PINK+IMPERIAL GREEN+BLACK
(70%) (23%) (7 %)

※ ROSE PINK — 표준적인 Pink보다 더 보라 기미를 띤 색. 강한 핑크(Strong Pink).
※ LILAC — Lilac꽃과 같은 색. 불어로는 Lilas. Lavender보다 붉은 기미를 띤다. 연보라 (Light Violet).

```
PINK + YELLOW
CARMINE + CERULEAN BLUE + YELLOW
```

PINK+YELLOW+WHITE
(2 %) (1 %) (97%)
PINK+YELLOW+WHITE
(40%) (12%) (48%)
PINK+YELLOW+BLACK
(66%) (22%) (12%)

CARMINE+CERULEAN+YELLOW+WHITE
(1 %)+BLUE(0.5%)+ (2 %)+(96.5%)
CARMINE+CERULEAN+YELLOW+WHITE
(7 %)+BLUE(3 %)+ (15%)+ (75%)
CARMINE+CERULEAN+YELLOW+BLAC.
(25%)+BLUE(12%)+ (56%)+ (7 %)

MAGENTA
VIOLET PALE + ULTRAMARINE
LIGHT GREEN

VIOLET PALE+MAGENTA+WHITE
(4 %) (2 %) (94%)
VIOLET PALE+MAGENTA
(55%) (45%)
VIOLET PALE+MAGENTA+BLACK
(45%) (35%) (20%)

VIOLET +ULTRAMARINE+WHITE
PALE(3 %) (1 %) (96%)
VIOLET +ULTRAMARINE+WHITE
PALE(38%) (12%) (50%)
VIOLET +ULTRAMARINE+BLACK
PALE(66%) (22%) (12%)

VIOLET PALE + LIGHT GREEN+WHITE
(2.2%) (0.8%) (97%)
VIOLET PALE+LIGHT GREEN+WHITE
(18%) (7 %) (75%)
VIOLET PALE +LIGHT GREEN+BLACK
(71%) (23%) (6 %)

IMPERIAL GREEN + SCARLET
VERMILION

IMPERIAL _SCARLET+WHITE
GREEN(2 %)⁺ (1 %) (97%)
IMPERIAL _SCARLET+WHITE
GREEN(15%)⁺ (10%) (75%)
IMPERIAL _SCARLET+BLACK
GREEN(60%)⁺ (34%) (6 %)

IMPERIAL _VERMILION+WHITE
GREEN(4 %)⁺ (3 %) (93%)
IMPERIAL _VERMILION+WHITE
GREEN(32%)⁺ (18%) (50%)
IMPERIAL _VERMILION+BLACK
GREEN(58%)⁺ (35%) (7 %)

IMPERIAL GREEN+VERMILION+WHITE
(6 %) (1 %) (93%)
IMPERIAL GREEN+VERMILION+WHITE
(30%) (2 %) (68%)
IMPERIAL GREEN+VERMILION+BLACK
(88%) (6 %) (6 %)

※ PEACOCK GREEN — 공작 수컷의 날개 털에서 볼 수 있는 청록색. 불어로는 Vert Paon. 새뜻한 청록색(Vivid Blue Green).

※ EMERALD GREEN — 보석의 Emerald와 같은 색. 불어로는 Vert Emeraude. 새뜻한 녹색 (Vivid Green).

```
COBALT BLUE + YELLOW
                 YELLOW
ULTRAMARINE +
                 CERULEAN BLUE
```

COBALT BLUE+YELLOW+WHITE
 (2.7%) (0.3%) (97%)
COBALT BLUE+YELLOW+WHITE
 (22%) (3%) (75%)
COBALT BLUE+YELLOW+BLACK
 (82%) (12%) (6%)

ULTRAMARINE+YELLOW+WHITE
 (2.3%) (0.7%) (97%)
ULTRAMARINE+YELLOW+WHITE
 (19%) (6%) (75%)
ULTRAMARINE+YELLOW+BLACK
 (70%) (24%) (6%)

ULTRAMARINE+CERULEAN BLUE+WHITE
 (5%) (2%) (93%)
ULTRAMARINE+CERULEAN BLUE+WHITE
 (40%) (12%) (48%)
ULTRAMARINE+CEURLEAN BLUE+BLACK
 (70%) (23%) (7%)

※ COBALT BLUE — Cobalt Blue 는 내광성이 좋은 아름다운 청색 안료로 휘코발트광에서 낸 알루민산 코발트 안료. 불어로는 드 코발트(Bleu de Cobalt). 유화물감으로는 필수적이며, 도자기나 유리의 착색 재료로 쓰인다. 표준적인 청색, 강한 청색(Strong Blue).

※ ULTRAMARINE — Ultramarine은 광물성 안료의 이름. 이 안료는 천연산과 인공의 두 가지가 있다. 그 성분은 같으나 인공의 안료가 더 새뜻하다. 보라 기미의 짙은 청색. 군청, 자색 기미의 새뜻한 청색(Vivid Purblish Blue).

```
                   YELLOW
                   LIGHT GREEN
CERULEAN BLUE +
                   IMPERIAL GREEN
                   COBALT GREEN
```

CERULEAN + YELLOW + WHITE
BLUE(5%) (2%) (93%)
CERULEAN + YELLOW + WHITE
BLUE(40%) (15%) (45%)
CERULEAN + YELLOW + BLACK
BLUE(70%) (23%) (7%)

CERULEAN + YELLOW + WHITE
BLUE(5%) (1%) (94%)
CERULEAN BLUE+YELLOW
 (87%) (13%)
CERULEAN + YELLOW + BLACK
BLUE(75%) (15%) (10%)

CERULEAN + YELLOW + WHITE
BLUE(4%) (3%) (93%)
CERULEAN BLUE+YELLOW
 (62%) (38%)
CERULEAN + YELLOW + BLACK
BLUE(55%) (33%) (12%)

CERULEAN BLUE+LIGHT GREEN+WHITE
（ 2 %）　　（ 2 %）　（96%）
CERULEAN BLUE+LIGHT GREEN+WHITE
（15%）　　（15%）　（70%）
CERULEAN BLUE+LIGHT GREEN+BLACK
（47%）　　（47%）　（ 6 %）

CERULEAN BLUE+IMPERIAL GREEN+WHITE
（10%）　　　（33%）　　（87%）
CERULEAN BLUE+IMPERIAL GREEN
（80%）　　　（20%）
CERULEAN BLUE+IMPERIAL GREEN+BLACK
（75%）　　　（18%）　（7 %）

CERULEAN BLUE+COBALT BLUE+WHITE
（10%）　　　（ 3 %）　（87%）
CERULEAN BLUE+COBALT BLUE+WHITE
（45%）　　　（15%）　（40%）
CERULEAN BLUE+COBALT BLUE+BLACK
（80%）　　　（15%）　（ 5 %）

※ **CERULEAN BLUE** — 그림물감의 이름으로 알려진 색. 시룰리언은 라틴말의 하늘(Caeru Leus)에서 유래된 말이며, 하늘색의 Sky Blue가 다소 연한 청색쪽이라면 Cerulean Blue는 녹색 기미가 있는 그보다 다소 짙은 청색 (Greenish Blue).

※ **PUSSIAN BLUE** — Ferrocyan 화한 쇠를 주성분으로 하는 안료의 이름. 그 제조법에 따라 다소 녹색 기미의 청색에서, 자색 기미의 청색까지 범위가 넓으나, 색이름으로서는 녹색 쪽으로 기울어진 짙은 청색을 가리키는 경우가 많다. 베를린 블루우와 같은 색. 짙은 청색 (Deep Blue).

※ **VIRIDIAN** — 크롬산화물로 만드는 투명성의 물감. Oxide of Chromium의 색을 Viridian 이라고 한다. Viridian의 어원은 라틴말의 Viride Aeris(구리의 녹색)으로 짐작되고 있다. 불어 로는 Vert Veronais 파랑 기미의 짙은 녹색(Deep Bluish Green).

※ **PEACOCK BLUE** — 공작의 수컷 날개털에서 볼 수 있는 녹색 기미의 청색. 새뜻한 청록색 (Vivld Blue Green).

※ **색채조화의 창시자** — 르네상스의 거장 레오나르도 다빈치는 모든 색깔 가운데서 서로 반대 되는 색깔을 대비시켜 사용하면 그림이 아주 돋보인다면서, 흑과 백, 빨강과 초록, 노랑과 파 랑의 배색을 그의 〈배색론〉에서 기술하고 있다. 이것은 반대색 조화의 선구라 할 수 있을 것 이다. 또 19세기 프랑스의 화학자 슈브롤은 고블랑 직물 제작소 근무시에 도안 색깔이 바탕 색의 영향으로 교차되어 보이는 사실을 깨닫고, 색깔의 대비현상을 연구하여 〈색깔의 조화와 대비〉를 간행함으로써 색채 조화론의 창시자가 되었다. 그의 이론은 인상파, 특히 쇠라 등의 점묘파에 커다란 영향을 끼친 것으로 알려져 있다.

※ **색채조절 작업의 시초** — 1925년경의 어느날 뉴욕의 한 외과 의사가 뒤퐁회사의 도료 부에 상담차 찾아왔다. 수술중 흰벽에 피의 붉은 잔상이 어른거려서 눈이 피로하여 난감하다 는 호소를 하였다. 이 말을 듣고 뒤퐁회사의 색채 고문인 빌렌은 흰벽을 빨강의 보색인 회녹 색으로 고쳐 칠함으로써 눈의 피로를 없애주었다고 한다.

※ **GRAY의 비밀** — 내추럴 그레이는 성격이 없고 평범한 무채색인데, 일단 색깔이 서로 대비 되면 어떤 색깔에도 작용을 하여 자신의 무채색 상태를 벗어나 대비된 색깔에 대한 보색 효과 를 발휘한다. 이 변화는 상접하는 색깔에서 생기를 빼앗고 서로 대립하는 색깔의 힘을 약화하 면서 융화시킨다. 이와 같이 흡혈귀같은 성질을 지닌 그레이를, 19세기 프랑스 화가 들라크르 와는 극도로 싫어하였다고 한다. 그러나 상접하는 색깔이 그레이와 같은 명도의 유채색인 경 우 그레이는 활동적인 작용을 나타낸다. 이 사실을 깨달은 인상파 화가들은 그레이의 활동 적인 성질에 흥미를 갖고, 미묘한 빛의 변화를 표현하였다. 또 오늘날의 색채조화론에 의하 면 2색 혹은 그 이상의 색을 혼합하였을 때, 내추럴 그레이가 생긴다면 서로 조화적인 색 깔이라 한다.

2 2 · 3 · 4 단계 연습 (Ⅱ)

1.PINK+WHITE	1.PINK+SCARLET+WHITE
2.PINK+MAGENTA	2.PINK+SCARLET
3.MAGENTA+BLACK	3.MAGENTA+RED VIOLET+BLACK

1.PINK+ORANGE+WHITE	1.PINK+CHROME YELLOW+WHITE
2.PINK+ORANGE	2.PINK+CHROME YELLOW
3.MAGENTA+RED VIOLET	3.MAGENTA+CHROME YELLOW+BLACK

1.CHROME YELLOW+LEMON YELLOW	1.CHROME YELLOW+PINK+WHITE
2.CHROME YELLOW+ORANGE	2.ORANGE+PINK
3.CARMINE+BLACK	3.ORANGE+SCARLET

1.CHROME YELLOW+MAGENTA+WHITE	1.LEMON YELLOW+YELLOW OCHRE+WHITE
2.CHROME YELLOW+MAGENTA	2.YELLOW OCHRE+CHROME YELLOW
3.SCARLET+SKY BLUE(CERULEAN BLUE)	3.LIGHT RED+BLACK

1.CHROME YELLOW+WHITE	1.CHROME GREEN+LEMON YELLOW
2.CHROME YELLOW+LIGHT RED	2.LEMON YELLOW+CERULEAN BLUE (CHROME GREEN+PEACOCK GREEN)
3.CHROME YELLOW+MAGENTA+LIGHT RED	3.CERULEAN BLUE+VIRIDAN

1.LEMON YELLOW+LIGHT GREEN	1.SAP GREEN+WHITE
2.LIGHT GREEN+CERULEAN BLUE (IMPERIAL GREEN)	2.SAP GREEN+WHITE(?)
3.IMPERIAL GREEN+VIRIDAN	3.SAP GREEN+VIRIDAN

※ **직업의 색깔 분류** ─ 고대 로마시대에는 옷의 색깔에 의하여 직업을 나타내는데, 파랑은 철학자, 검정은 신학자, 녹색은 의사, 백색은 점술사로 나타내었다. 또 1893년 이래 미국의 대학에서는 주요한 학부를 각각 특정색으로 식별하였는데, 짙은 주황이 신학, 파랑이 철학, 백색이 넓은 뜻의 문학, 녹색이 의학, 보랏빛이 법학, 주황이 공학, 핑크가 음악, 검정이 미학, 문학으로 되어 있었다.

※ **방향, 계절, 요일의 색깔** ─ 고대 중국에서는 음양오행설로써 모든 현상을 설명하였는데, 방향도 다섯가지 색깔로 나타내었다. 동쪽은 청룡의 파랑, 서쪽은 백호의 하양, 중앙은 황룡의 노랑, 남쪽은 주작의 빨강, 북쪽은 현무의 검정이 그것이다. 또 노랑을 제외한 4색은 그대로 계절색이 되는데, 곧 청춘, 주하, 백추, 현동이다. 타일랜드의 옛 풍습에서는 일요일에 빨강, 월요일에 노랑, 화요일에 핑크, 수요일에 녹색, 목요일에 주황, 금요일에 담청, 토요일에는 홍자색의 옷을 입는 습속이 지켜지고 있었다. 또 미국에서는 1월은 검정 혹은 회색, 2월은 감색, 3월은 백색 혹은 은색, 4월은 노랑, 5월은 라벤더 혹은 라일락, 6월은 핑크 혹은 로우즈, 7월은 하늘색, 8월은 진초록, 9월은 주황, 10월은 감색, 11월은 보라색, 12월은 빨강으로 달을 색깔로 나타내기도 하였다.

	1. TURKEY GREEN+WHITE
	2. TURKEY GREEN+WHITE(?)
	3. TURKEY GREEN+VIRIDIAN

	1. TURKEY GREEN + COMPOSE GREEN + WHITE
	2. TURKEY GREEN + COMPOSE GREEN
	3. TURKEY GREEN+PRUSSIAN BLUE

	1. LIGHT BLUE + PEACOCK GREEN + WHITE
	2. PEACOCK GREEN + COBALT BLUE + WHITE
	3. COBALT BLUE+PEACOCK

	1. MAUVE+WHITE
	2. MAUVE+WHITE(?)
	3. MAUVE

	1. RED VIOLET+PINK+WHITE
	2. RED VIOLET+VIOLET PALE+WHITE
	3. MAGENTA+CERULEAN BLUE+BLACK

	1. PINK+IMFERIAL GREEN+WHITE
	2. MAGENTA+IMFERIAL GREEN+WHITE
	3. MAGENTA+IMFERIAL GREEN+BLACK

	1. CHROME YELLOW + CERULEAN BLUE + WHITE
	2. CHROME YELLOW + CERULEAN BLUE
	3. CHROME YELLOW + COBALT BLUE + BLACK

	1. SKY BLUE + LEMON YELLOW + WHITE
	2. SKY BLUE+LEMON YELLOW
	3. CERULEAN BLUE + ORANGE + BLACK

	1. PEACOCK GREEN + LIGHT BLUE + WHITE
	2. PEACOCK GREEN+SKY BLUE
	3. PEACOCK GREEN + PRUSSIAN BLUE

	1. LIGHT BLUE+WHITE
	2. SKY BLUE+CERULEAN BLUE
	3. CERULEAN BLUE + PRUSSIAN BLUE

	1. BLUE CELESTE + LIGHT BLUE + WHITE
	2. BLUE CELESTE+SKY BLUE
	3. CERULEAN BLUE + COBALT VIOLET

	1. HELIOTROPE+WHITE
	2. HELIOTROPE+VIOLET PALE
	3. HELIOTROPE+RED VIOLET+BLACK

	1. PINK+CERULEAN BLUE+WHITE
	2. PINK+SKY BLUE
	3. RED VIOLET+CHROME YELLOW

	1. MAUVE+WHITE
	2. HELILTROPE+BLUE CELESTE
	3. COBALT VIOLET+MAUVE

	1. VERMILION+LIGHT GREEN+WHITE
	2. CARMINE+IMPELIAL GREEN+WHITE
	3. CARMINE+IMPELIAL GREEN

	1. CERULEAN BLUE+PINK+WHITE
	2. CERULEAN BLUE+PINK
	3. CERULEAN BLUE+MAGENTA

③ 색채의 다양한 혼합연습

앞의 단계별 혼합 연습(Ⅰ)(Ⅱ)를 통하여 명도단계 및 색상 연습이 어느 정도 되었지만, 좀더 다양한 색채 혼합을 할려면 아래와 같은 기본색을 정확히 혼합 후 그 기본색을 기조로 WHITE와 BLACK을 조금씩 증감해 봄으로써 다양한 색채를 맛볼 수 있다.

WHITE + | 기 본 색 | SKY BLUE +ULTRAMARINE+ **BLACK** +CHOCOLATE

1

(W) + [색상] SKY BLUE +ULTRAMARINE +CHOCOLATE + (BL)

(W) + [색상] PRUSSIAN BLUE +WHITE +BLACK + (BL)

(W) + [색상] RED VIOLET +SKY BLUE +CHOCOLATE + (BL)

(W) + [색상] COME BLUE +SKY BLUE +WHITE + (BL)

(W) + [색상] BURNT UMBER +WHITE, BLACK + (BL)

(W) + [색상] PRUSSIAN BLUE +BURNT UMBER + (BL)

2

(W) + [색상] MAGENTA +BLACK + (BL)

(W) + [색상] CORAL +CRIMSON LACK + (BL)

(W) + [색상] BLUE CELESTE +CRIMSON LACK + (BL)

(W) + [색상] JAUNE BRILLIANT +SEPIA + (BL)

(W) + [색상] FRENCH GREY +BURNT UMBER + (BL)

(W) + [색상] MAGENTA +CHOCOLATE +BLACK + (BL)

3

(W) + [색상] BURNT SIENNA +RAW UMBER +SEPIA + (BL)

(W) + [색상] BURNT SIENNA +SEPIA +WHITE + (BL)

(W) + [색상] LINDEN GREEN +PERMANANT GREEN +VERMILION + (BL)

(W) + [색상] PERMANANT YELLOW +JAUNE BRILLIANT + (BL)

(W) + [색상] OLIVE GREEN +VERMILION +MARINE BLUE + (BL)

(W) + [색상] MARINE BLUE +PRUSSIAN BLUE +BLACK + (BL)

4

(W) + [색상] SKY BLUE +BLUE CELESTE +FRENCH GREY +WHITE + (BL)

(W) + [색상] NAPLES YELLOW +WHITE + (BL)

(W) + [색상] NAPLES YELLOW +PERMANANT YELLOW + (BL)

(W) + [색상] PERMANANT YELLOW DEEP +LIGHT RED +WHITE + (BL)

(W) + [색상] PERMANANT GREEN +NAPLES YELLOW + (BL)

(W) + [색상] FRENCH BLUE +MARINE BLUE + (BL)

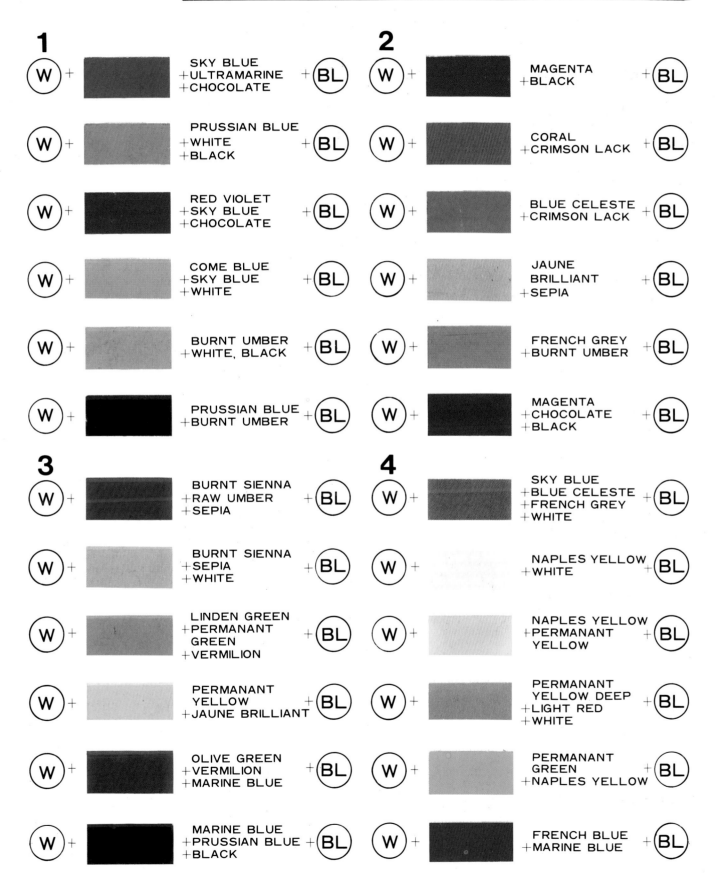

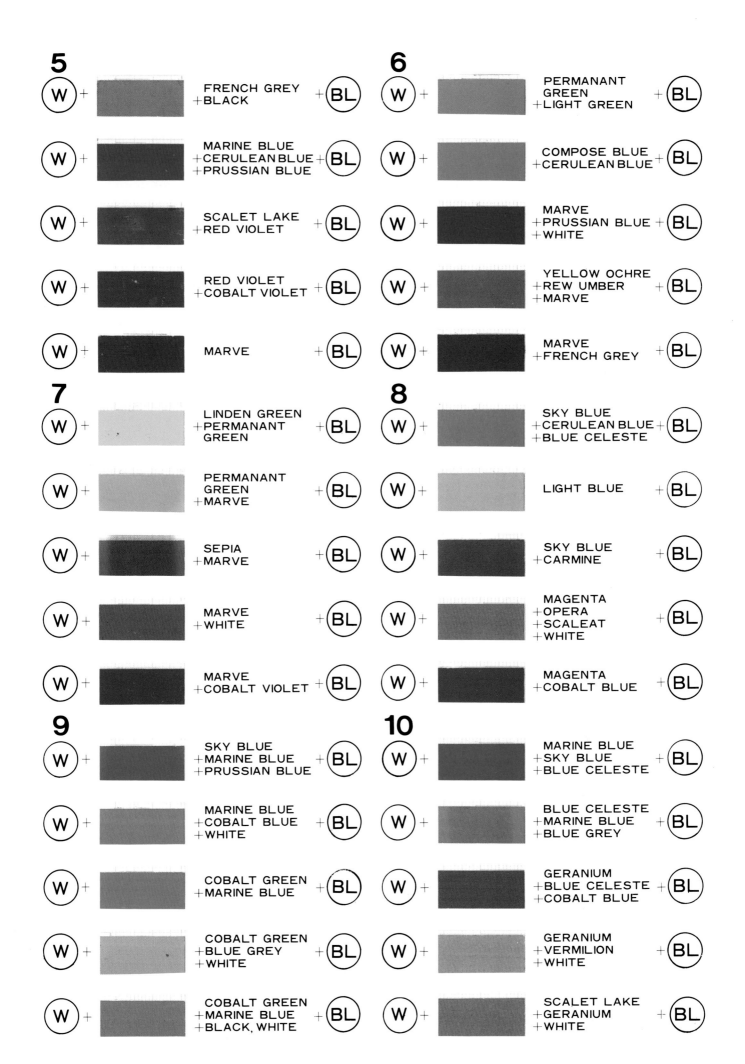

5

(W) + [] FRENCH GREY
+BLACK + (BL)

(W) + [] MARINE BLUE
+CERULEAN BLUE + (BL)
+PRUSSIAN BLUE

(W) + [] SCALET LAKE
+RED VIOLET + (BL)

(W) + [] RED VIOLET
+COBALT VIOLET + (BL)

(W) + [] MARVE + (BL)

6

(W) + [] PERMANANT
GREEN
+LIGHT GREEN + (BL)

(W) + [] COMPOSE BLUE
+CERULEAN BLUE + (BL)

(W) + [] MARVE
+PRUSSIAN BLUE + (BL)
+WHITE

(W) + [] YELLOW OCHRE
+REW UMBER + (BL)
+MARVE

(W) + [] MARVE
+FRENCH GREY + (BL)

7

(W) + [] LINDEN GREEN
+PERMANANT + (BL)
GREEN

(W) + [] PERMANANT
GREEN + (BL)
+MARVE

(W) + [] SEPIA
+MARVE + (BL)

(W) + [] MARVE
+WHITE + (BL)

(W) + [] MARVE
+COBALT VIOLET + (BL)

8

(W) + [] SKY BLUE
+CERULEAN BLUE + (BL)
+BLUE CELESTE

(W) + [] LIGHT BLUE + (BL)

(W) + [] SKY BLUE
+CARMINE + (BL)

(W) + [] MAGENTA
+OPERA + (BL)
+SCALEAT
+WHITE

(W) + [] MAGENTA
+COBALT BLUE + (BL)

9

(W) + [] SKY BLUE
+MARINE BLUE + (BL)
+PRUSSIAN BLUE

(W) + [] MARINE BLUE
+COBALT BLUE + (BL)
+WHITE

(W) + [] COBALT GREEN
+MARINE BLUE + (BL)

(W) + [] COBALT GREEN
+BLUE GREY + (BL)
+WHITE

(W) + [] COBALT GREEN
+MARINE BLUE + (BL)
+BLACK, WHITE

10

(W) + [] MARINE BLUE
+SKY BLUE + (BL)
+BLUE CELESTE

(W) + [] BLUE CELESTE
+MARINE BLUE + (BL)
+BLUE GREY

(W) + [] GERANIUM
+BLUE CELESTE + (BL)
+COBALT BLUE

(W) + [] GERANIUM
+VERMILION + (BL)
+WHITE

(W) + [] SCALET LAKE
+GERANIUM + (BL)
+WHITE

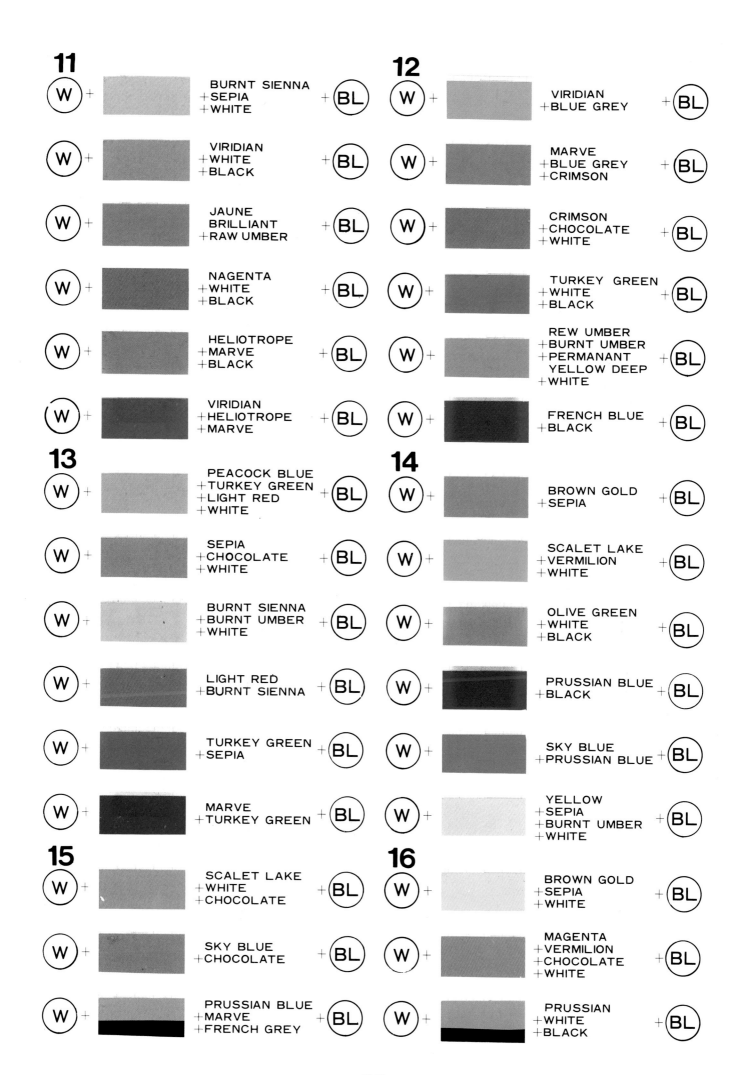

11

(W) + BURNT SIENNA +SEPIA +WHITE + (BL)

(W) + VIRIDIAN +WHITE +BLACK + (BL)

(W) + JAUNE BRILLIANT +RAW UMBER + (BL)

(W) + NAGENTA +WHITE +BLACK + (BL)

(W) + HELIOTROPE +MARVE +BLACK + (BL)

(W) + VIRIDIAN +HELIOTROPE +MARVE + (BL)

12

(W) + VIRIDIAN +BLUE GREY + (BL)

(W) + MARVE +BLUE GREY +CRIMSON + (BL)

(W) + CRIMSON +CHOCOLATE +WHITE + (BL)

(W) + TURKEY GREEN +WHITE +BLACK + (BL)

(W) + REW UMBER +BURNT UMBER +PERMANANT YELLOW DEEP +WHITE + (BL)

(W) + FRENCH BLUE +BLACK + (BL)

13

(W) + PEACOCK BLUE +TURKEY GREEN +LIGHT RED +WHITE + (BL)

(W) + SEPIA +CHOCOLATE +WHITE + (BL)

(W) + BURNT SIENNA +BURNT UMBER +WHITE + (BL)

(W) + LIGHT RED +BURNT SIENNA + (BL)

(W) + TURKEY GREEN +SEPIA + (BL)

(W) + MARVE +TURKEY GREEN + (BL)

14

(W) + BROWN GOLD +SEPIA + (BL)

(W) + SCALET LAKE +VERMILION +WHITE + (BL)

(W) + OLIVE GREEN +WHITE +BLACK + (BL)

(W) + PRUSSIAN BLUE +BLACK + (BL)

(W) + SKY BLUE +PRUSSIAN BLUE + (BL)

(W) + YELLOW +SEPIA +BURNT UMBER +WHITE + (BL)

15

(W) + SCALET LAKE +WHITE +CHOCOLATE + (BL)

(W) + SKY BLUE +CHOCOLATE + (BL)

(W) + PRUSSIAN BLUE +MARVE +FRENCH GREY + (BL)

16

(W) + BROWN GOLD +SEPIA +WHITE + (BL)

(W) + MAGENTA +VERMILION +CHOCOLATE +WHITE + (BL)

(W) + PRUSSIAN +WHITE +BLACK + (BL)

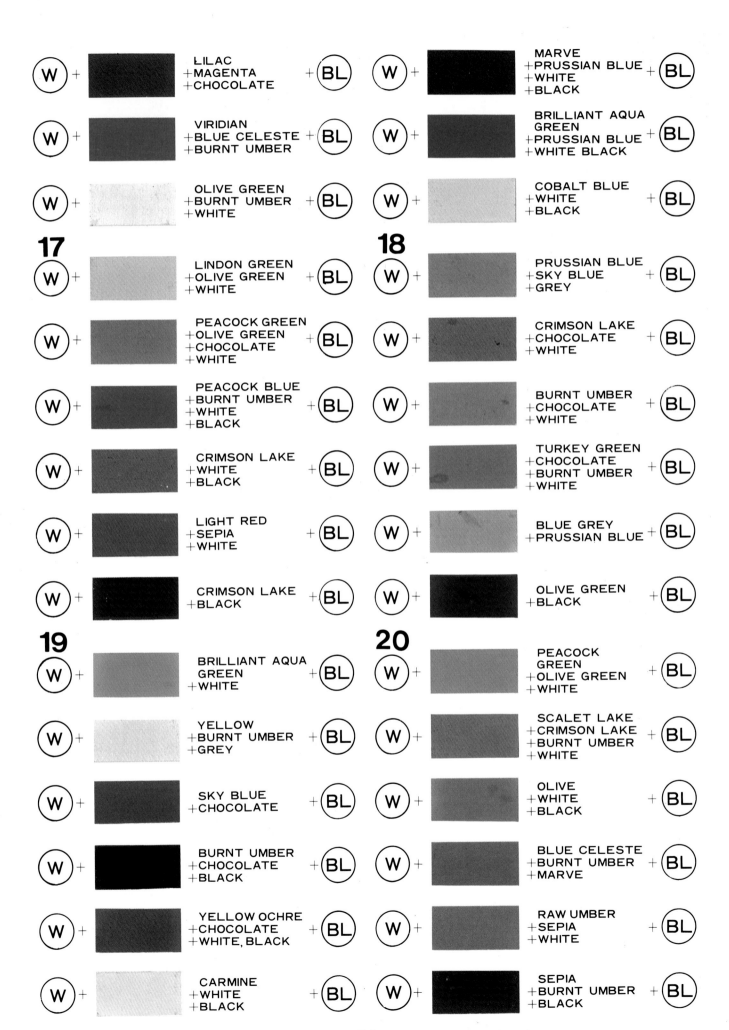

(W) + ░░░ LILAC / +MAGENTA / +CHOCOLATE + (BL)

(W) + ░░░ VIRIDIAN / +BLUE CELESTE / +BURNT UMBER + (BL)

(W) + ░░░ OLIVE GREEN / +BURNT UMBER / +WHITE + (BL)

17

(W) + ░░░ LINDON GREEN / +OLIVE GREEN / +WHITE + (BL)

(W) + ░░░ PEACOCK GREEN / +OLIVE GREEN / +CHOCOLATE / +WHITE + (BL)

(W) + ░░░ PEACOCK BLUE / +BURNT UMBER / +WHITE / +BLACK + (BL)

(W) + ░░░ CRIMSON LAKE / +WHITE / +BLACK + (BL)

(W) + ░░░ LIGHT RED / +SEPIA / +WHITE + (BL)

(W) + ░░░ CRIMSON LAKE / +BLACK + (BL)

19

(W) + ░░░ BRILLIANT AQUA / GREEN / +WHITE + (BL)

(W) + ░░░ YELLOW / +BURNT UMBER / +GREY + (BL)

(W) + ░░░ SKY BLUE / +CHOCOLATE + (BL)

(W) + ░░░ BURNT UMBER / +CHOCOLATE / +BLACK + (BL)

(W) + ░░░ YELLOW OCHRE / +CHOCOLATE / +WHITE, BLACK + (BL)

(W) + ░░░ CARMINE / +WHITE / +BLACK + (BL)

(W) + ░░░ MARVE / +PRUSSIAN BLUE / +WHITE / +BLACK + (BL)

(W) + ░░░ BRILLIANT AQUA / GREEN / +PRUSSIAN BLUE / +WHITE BLACK + (BL)

(W) + ░░░ COBALT BLUE / +WHITE / +BLACK + (BL)

18

(W) + ░░░ PRUSSIAN BLUE / +SKY BLUE / +GREY + (BL)

(W) + ░░░ CRIMSON LAKE / +CHOCOLATE / +WHITE + (BL)

(W) + ░░░ BURNT UMBER / +CHOCOLATE / +WHITE + (BL)

(W) + ░░░ TURKEY GREEN / +CHOCOLATE / +BURNT UMBER / +WHITE + (BL)

(W) + ░░░ BLUE GREY / +PRUSSIAN BLUE + (BL)

(W) + ░░░ OLIVE GREEN / +BLACK + (BL)

20

(W) + ░░░ PEACOCK / GREEN / +OLIVE GREEN / +WHITE + (BL)

(W) + ░░░ SCALET LAKE / +CRIMSON LAKE / +BURNT UMBER / +WHITE + (BL)

(W) + ░░░ OLIVE / +WHITE / +BLACK + (BL)

(W) + ░░░ BLUE CELESTE / +BURNT UMBER / +MARVE + (BL)

(W) + ░░░ RAW UMBER / +SEPIA / +WHITE + (BL)

(W) + ░░░ SEPIA / +BURNT UMBER / +BLACK + (BL)

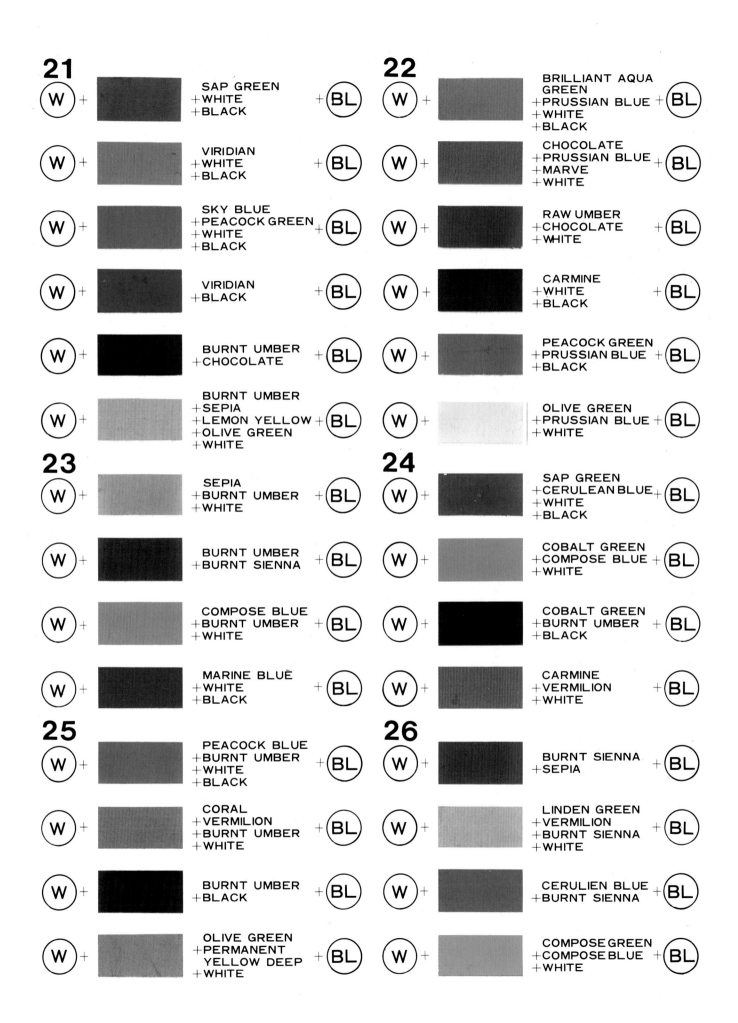

21

(W) + [SAP GREEN +WHITE +BLACK] + (BL)

(W) + [VIRIDIAN +WHITE +BLACK] + (BL)

(W) + [SKY BLUE +PEACOCK GREEN +WHITE +BLACK] + (BL)

(W) + [VIRIDIAN +BLACK] + (BL)

(W) + [BURNT UMBER +CHOCOLATE] + (BL)

(W) + [BURNT UMBER +SEPIA +LEMON YELLOW +OLIVE GREEN +WHITE] + (BL)

22

(W) + [BRILLIANT AQUA GREEN +PRUSSIAN BLUE +WHITE +BLACK] + (BL)

(W) + [CHOCOLATE +PRUSSIAN BLUE +MARVE +WHITE] + (BL)

(W) + [RAW UMBER +CHOCOLATE +WHITE] + (BL)

(W) + [CARMINE +WHITE +BLACK] + (BL)

(W) + [PEACOCK GREEN +PRUSSIAN BLUE +BLACK] + (BL)

(W) + [OLIVE GREEN +PRUSSIAN BLUE +WHITE] + (BL)

23

(W) + [SEPIA +BURNT UMBER +WHITE] + (BL)

(W) + [BURNT UMBER +BURNT SIENNA] + (BL)

(W) + [COMPOSE BLUE +BURNT UMBER +WHITE] + (BL)

(W) + [MARINE BLUE +WHITE +BLACK] + (BL)

24

(W) + [SAP GREEN +CERULEAN BLUE +WHITE +BLACK] + (BL)

(W) + [COBALT GREEN +COMPOSE BLUE +WHITE] + (BL)

(W) + [COBALT GREEN +BURNT UMBER +BLACK] + (BL)

(W) + [CARMINE +VERMILION +WHITE] + (BL)

25

(W) + [PEACOCK BLUE +BURNT UMBER +WHITE +BLACK] + (BL)

(W) + [CORAL +VERMILION +BURNT UMBER +WHITE] + (BL)

(W) + [BURNT UMBER +BLACK] + (BL)

(W) + [OLIVE GREEN +PERMANENT YELLOW DEEP +WHITE] + (BL)

26

(W) + [BURNT SIENNA +SEPIA] + (BL)

(W) + [LINDEN GREEN +VERMILION +BURNT SIENNA +WHITE] + (BL)

(W) + [CERULIEN BLUE +BURNT SIENNA] + (BL)

(W) + [COMPOSE GREEN +COMPOSE BLUE +WHITE] + (BL)

●3가지 색과 White, Bla-
ck를 혼합한 예

PERMA LILAC
PEACOCK GREEN
POPPY RED
+
WHITE, BLACK

●3원색과 White, Bla-
ck 를 혼합한 예

CITRON YELLOW
COBACT VIOLET
PERMA ORANGE
+
WHITE, BLACK

Ⅷ. 입시학원 추천 구성작품

⑥ 고도미술학원

작품설명

- **작품 ①: 확산, 소리, 반사의 이미지**
 레이아웃, 주제전달, 표현능력, 색감 어느 것 하나 부족함이 없는 우수한 작품이다. 시선을 중앙으로 집중시켜 퍼져나가는 소리의 확산과 소리가 반사되어 다시 반복되는 표현능력은 이 그림만이 지니고 있는 장점이며, 대담한 보색대비와 고명도, 고채도에서 시작하여 중명도, 저채도로 처리한 색상표현 능력이 또한 뛰어난 작품이다.

- **작품 ②: 농촌과 가을의 이미지**
 농촌과 가을의 느낌이 어느 특정한 풍경이나 물체 묘사 없이 전체적인 색감이나 면처리에서 보여주고 있는 이 작품은 기존의 입시구성 작품에

서 볼 수 없었던 독특한 테크닉을 구사한 작품이다. 입시구성의 정석으로 알려져 오던 기본 명도단계를 과감히 부정하며, 표현된 작품이기는 하나 전혀 어색한 감이 없고 오히려 고정관념적인 입시구성의 틀에 변화를 줄 수 있는 신선한 작품이라 하겠다.

- **작품 ③: 숲과 소리의 이미지**
 이 작품이 숲 속에서 아름다운 선율의 새소리를 듣는 듯한 평화로움을 느낄 수 있는 것은 자연스러운 곡선 처리와 그린 계통의 포근한 색감의 조화이다. 전체적인 느낌이 단순한 듯하나 자그마한 점과 사각형의 변화가 숲과 소리에 대한 이미지를 더욱 강하게 표현하고 있다.

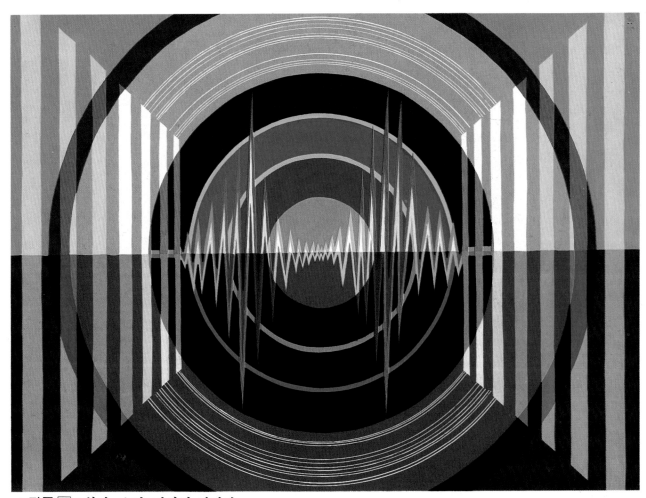

●작품 ①: 확산, 소리, 반사의 이미지

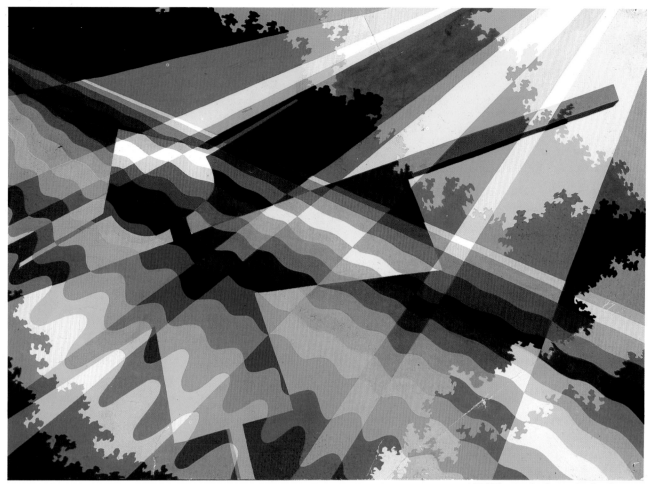

●작품 ②: 농촌과 가을의 이미지

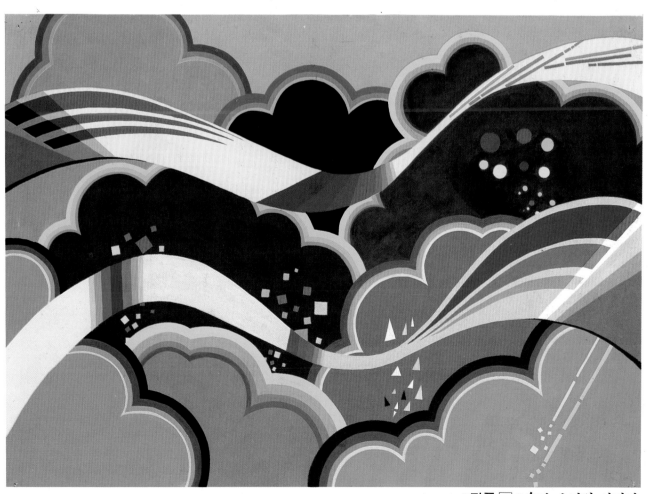

●작품 ③: 숲과 소리의 이미지

89

● 작품 4: 바닷속 풍경

바닷속의 자연스러움이 음률적인 곡선을 사용함
으로써 잘 표현되고 있으며, 또한 색단계의 깊이
감이 저채도의 중후한 맛에서 고명도의 화려한
맛까지 알맞게 조화를 이룬 센스있는 작품이다.
안정된 주제물의 배치와 과감하면서도 예리한
주제물의 표현이 상당한 긴장감을 보여줌으로써
작품 전체의 힘을 받쳐준다.

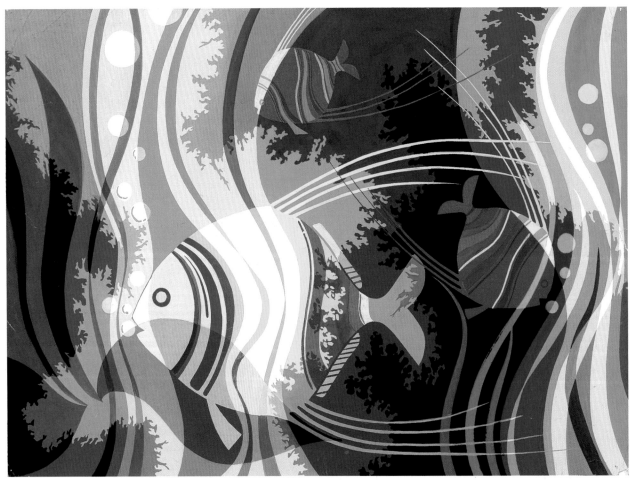

●작품 4 : 바닷속 풍경

- 작품 5 : 대나무와 학

 주제물 간의 질서있는 배치와 색감전개의 자연
 스러움, 그리고 적당한 명도단계에서 나온 이 작
 품은 깔끔한 이미지와 변화있는 참신한 작품이
 다.

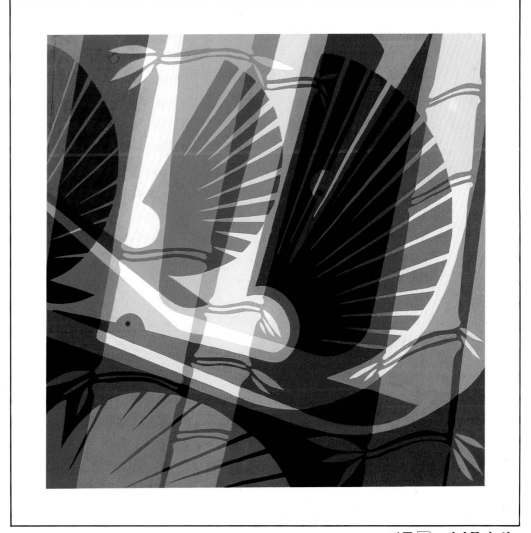

●작품 5 : 대나무와 학

작품설명

- 작품 [1]: 회전과 속도의 이미지
 전체 화면에서 나타나는 회전력과 공간을 두고 사용한 속도의 표현이 시원한 작품이다. 굳이 연구할 부분이 있다면, 시선을 한 곳에 모으는 점을 좀더 좁혔으면 하는 것이다.
- 작품 [2]: 포화와 한계의 이미지
 조형적인 느낌은 상당히 좋은 작품이나, 색감표현에 있어서 주제에 상응한 난색 계통을 중앙 부분에 좀더 많이 두고 사면에 작게 분할된 면을 대담하게 생략시켰으면 하는 아쉬움이 있다.
- 작품 [3]: 전쟁과 폐허의 이미지
 전쟁의 형태에서 오는 불안함과 폐허에서 나타나는 색감이 아주 적절하며, 이미지 구성에 있어서 방법이 아주 좋은 수작이다. 다만 면수에서 조금 더 연구하여 필요이상의 면분할은 고려해 볼 점이다.

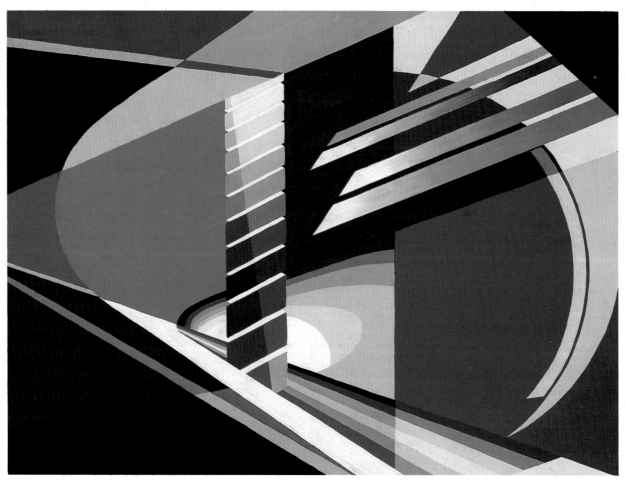

●작품 [1] : 회전과 속도의 이미지

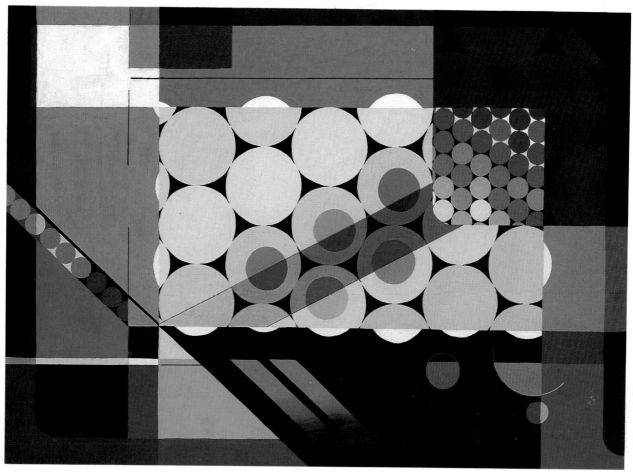

●작품 2 : 포화와 한계의 이미지

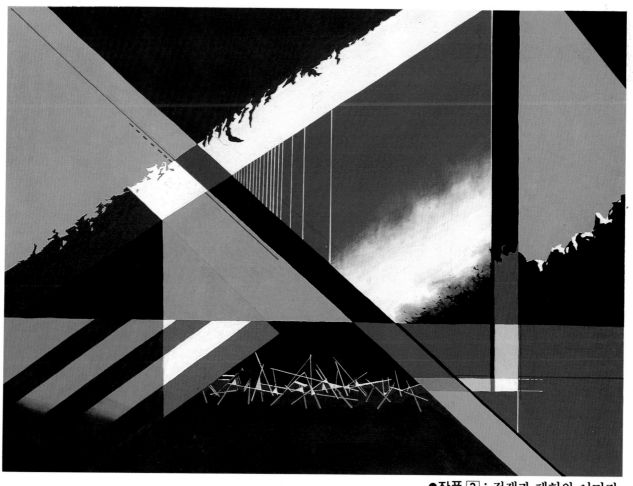

●작품 3 : 전쟁과 폐허의 이미지

- **작품 4: 나무와 곤충**

 하도와 색감을 전체적으로 잘 소화시킨 작품이다. 오른쪽 밑부분의 색감처리를 신경써서 했다면 흠잡을 때가 없는 작품이다.

- **작품 5: 봄**

 자연물의 주제는 분위기와 리듬이 생명인 것에 대해 이 작품은 하도에서 볼 때 대단히 좋은 구성력을 보이고 있다. 답답한 면도 없고, 색감에서도 무리는 없으나, 봄이라는 느낌은 단계를 좀 더 나누어 부드러운 표현을 했으면 하는 과제를 주고 싶다.

- **작품 6: 악기**

 주제를 떠나서 색감이 아주 시원시원하게 처리되어 무리가 없어 보인다. 단지, 악기라는 주제를 신경써서 음표라든지(Witer) 부분에는 부드럽게 처리를 했으면 더 좋은 작품이 나왔을 것이다.

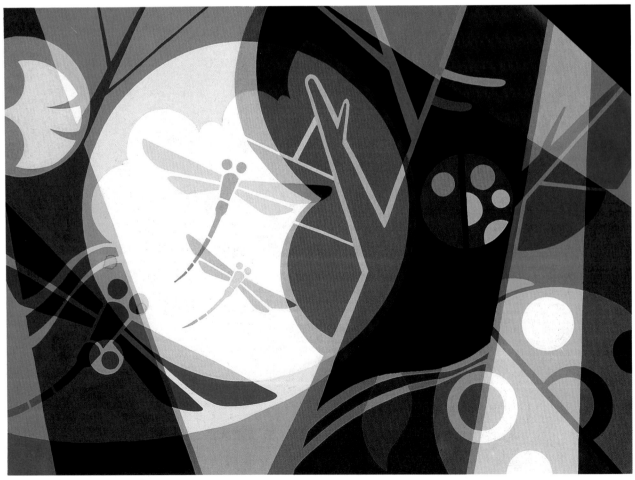

●작품 4 : 나무와 곤충

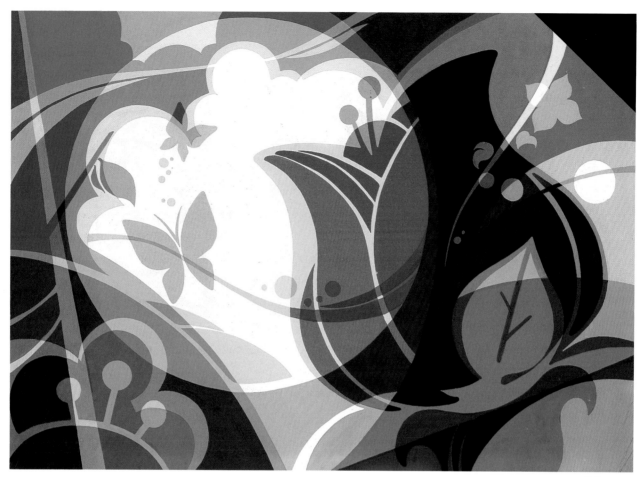

●작품 5 : 봄

●작품 6 : 악기

작품설명

- **작품 1: 전자계산기**

 계산기를 사용하는 사람의 손을 커다란 원속에 넣어 주제의 부각을 꾀하고 계산기에서 나오는 큰 선의 방향에 외곽배치 물체의 방향도 비슷하도록 조절해 정리된 그림이 되도록 하려고 했다. 그리고 손과 계산기의 버튼을 보색으로 대비시켜 주제가 강조되도록 했다.

- **작품 2: 꽃과 나비**

 수평, 수직선과 원만을 이용해 조형적인 선의 안정감을 전체 화면에서 느낄 수 있도록 했다. 중심에 채도가 높은 Yellow 계통색과 무채색을 조화시키고 가느다란 띠에는 보색을 사용함으로써 직선이 좀 더 강조되도록 했다. 그리고 꽃을 세밀히 면으로 나눔으로서, 나비와 느낌 차이가 나도록 했다.

- **작품 3: 집과 연못**

 종래의 패턴화된 구성을 지양하고 이야기 중심의 구성이 되도록 공간감을 살리면서 배경을 밝게 하고 물체를 어둡게 하는 방법으로 주제를 부각시켰다.

●작품 1 : 전자계산기

●작품 2 : 꽃과 나비

●작품 3 : 집과 연못

작품설명

- 작품 ①: 별을 주제로 한 우주표현
 다소 산만한 느낌은 있으나, 입시생 작품으로서
 는 비교적 우수하다.
- 작품 ②: 별을 주제로 한 우주표현
 전반적인 주제 배치는 재미있으나, 톤의 강약과

별의 대소 조절이 아쉬운 작품이다.
- 작품 ③: 별, 구름, 태양
 면을 분할하는 솜씨와 명암차, 주제 표현, 포인
 트의 강약 등 일정한 질서 속에서 세련된 표현
 을 보여주고 있는 비교적 우수한 그림이다.

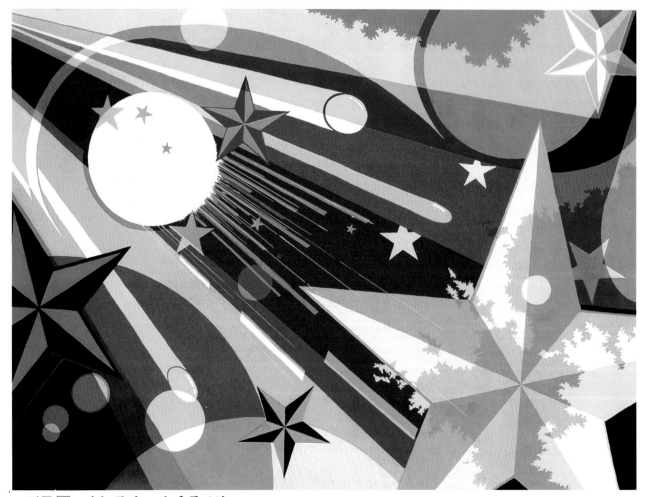

●작품 ①: 별을 주제로 한 우주표현

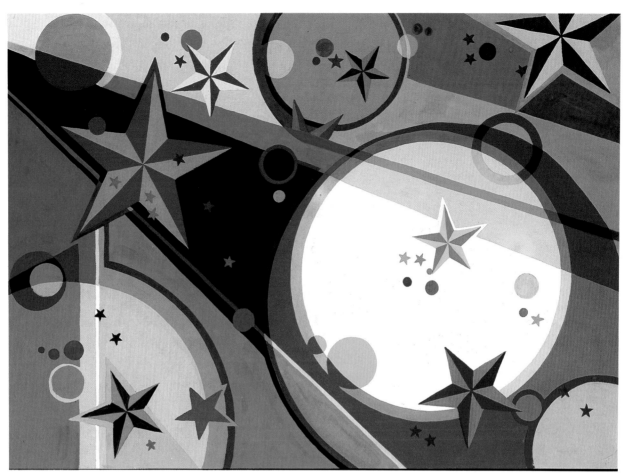

●작품 2 : 별을 주제로 한 우주표현

●작품 3 : 별, 구름, 태양

- **작품 4: 대나무와 곤충**
 양식화 구성에서 흔히 보기 쉬운 틀에 박힌 공식에서 벗어나 변화있는 면분할과 편화, 명암대비, 짜임새 있는 보색대비가 일반적인 구성의 약점을 잘 보완해 주는 상당히 우수한 작품이다.
- **작품 5: 오렌지**
 주제 표현을 대담하게 하면서, 전체 흐름을 유도하고 있는 작품으로 전체 화면을 정리할 수 있는 포인트가 다소 약하다.
- **작품 6: 가위와 단추**
 주제 표현에 있어 평면적인 형태와 입체적 형태의 대비, 그리고 주제 배치의 균형은 우수한 그림이나 전체적인 화면이 조금 어둡고 밝은 톤의 시원한 흐름이 아쉬운 그림이다.

●작품 4 : 대나무와 곤충

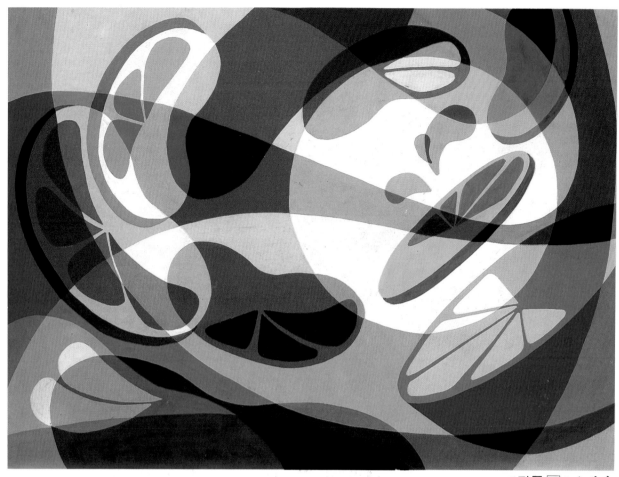

●작품 5 : 오렌지

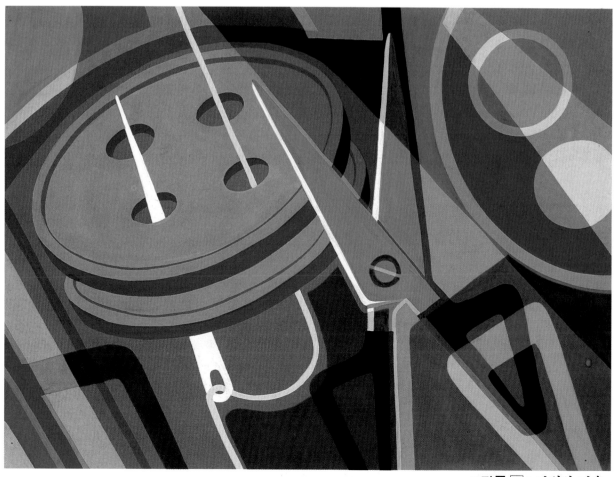

●작품 6 : 가위와 단추

작품설명

- 작품 1: 초봄의 이미지
 한정된 화면에 자신이 해석한 주제를 다양하게 표현하는데 성공한 작품이다. 다만, 화면 전체를 정리시켜 줄 수 있는 커다란 선의 부족과 난색·한색의 지나친 분리가 거슬린다.
- 작품 2: 전쟁과 폐허의 이미지
 주제에 맞는 적절한 색채 사용과 형태의 강한 대비효과가 돋보이는 작품이다. 화면 하단에 푸른색 계통이 너무 올려있다.
- 작품 3: 봄의 이미지
 주제의 해석, 면의 분배, 색채 사용 등의 기교는 나무랄 데 없으나, 화면을 약간 작게 본 것이 단점이라 할 수 있다.

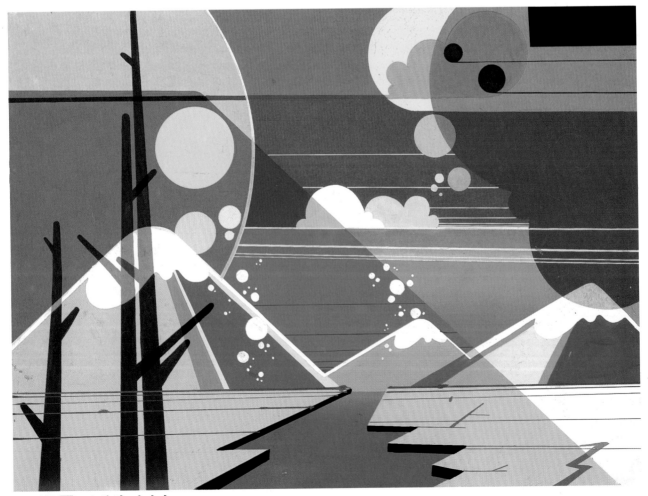

● 작품 1 : 초봄의 이미지

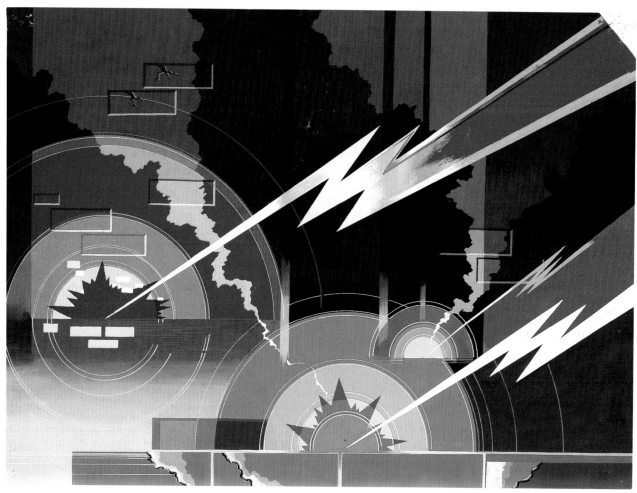

●작품 2 : 전쟁과 폐허의 이미지

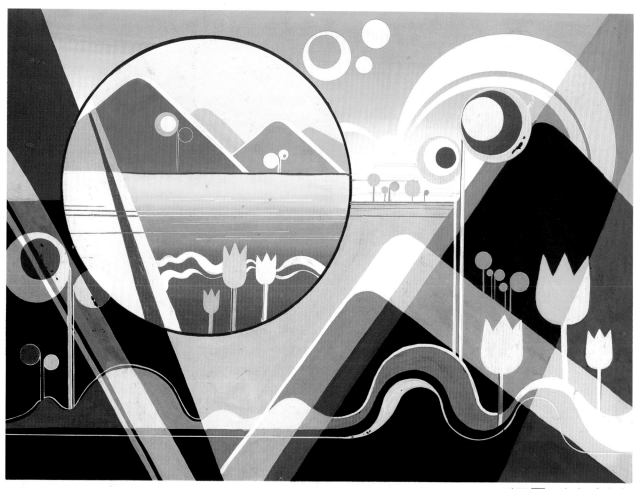

●작품 3 : 봄의 이미지

- **작품 4: 숲과 평화의 이미지**
 면의 면적대비, 색상대비, 면의 처리, 기교 등은 나무랄 데 없으나, 화면을 가로지르는 숲의 형태가 작은 면에 신경을 쓴 나머지 전체적으로 경직되어 보이는 것이 흠이다.
- **작품 5: 물고기와 파도**
 자칫, 평범하게 느껴질 수 있는 화면을 색상처리의 능숙함으로 보완했다. 화면을 크게 가로지르는 커다란 파도의 처리가 돋보인다.
- **작품 6: 한복과 버선**
 평범하고 단순한 주제를 무난히 처리했다. 작은 면의 처리는 잘 되어 있으나, 주제 배치 등이 평범하다.

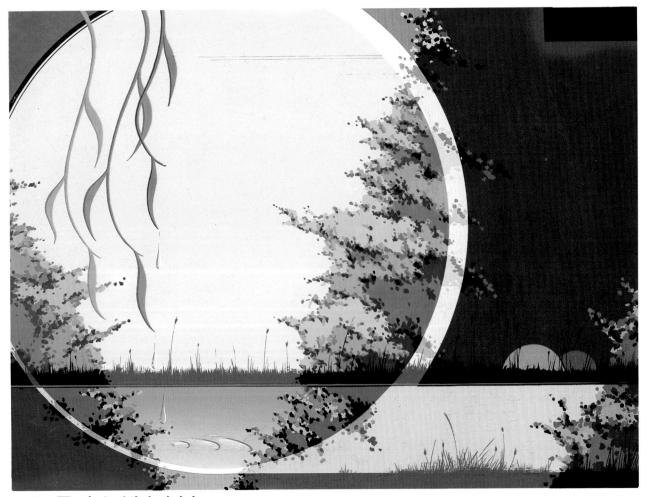

●작품 4 : 숲과 평화의 이미지

●작품 ⑤ : 물고기와 파도

●작품 ⑥ : 한복과 버선

작품해설

- **작품 1: 속도와 반사의 이미지**
 전체적인 분위기에서 주제를 느낄 수 있는 수작이다. 무리하지 않은 공간대비와 어렵지 않게 와 닿는 주제 표현 등이 매우 긍정적이다. 다만 직선의 무리한 사용으로 금방 식상될 수 있는 위험이 있다.
- **작품 2: 어떤 가을의 이미지**
 학생의 작품이라기에는 믿어지지 않는 수작이다. 평면적인 공간 설정의 방법으로 공간감의 효과를 준 것이며, 설정된 공간 나름대로의 개성이 전체와 잘 어울리는 점, 그리고 느낌을 표현하는 테크닉과 컬러의 선택 등이 모두 빼어난 작품이다.
- **작품 3: 무중력과 과거·현재·미래의 이미지**
 주제에 따른 공간 설정과 대비가 매우 효과적인 작품이다. 주제를 표현한 방법과 컬러 등도 무리 없이 어울려 시각적으로 매우 안정감을 준다.

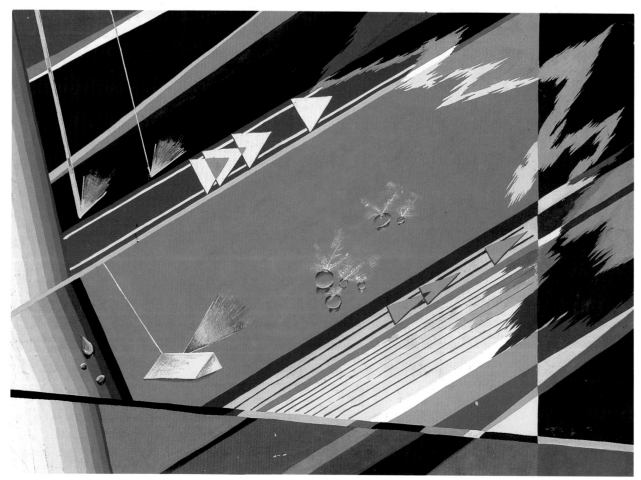

●작품 1 : 속도와 반사의 의미지

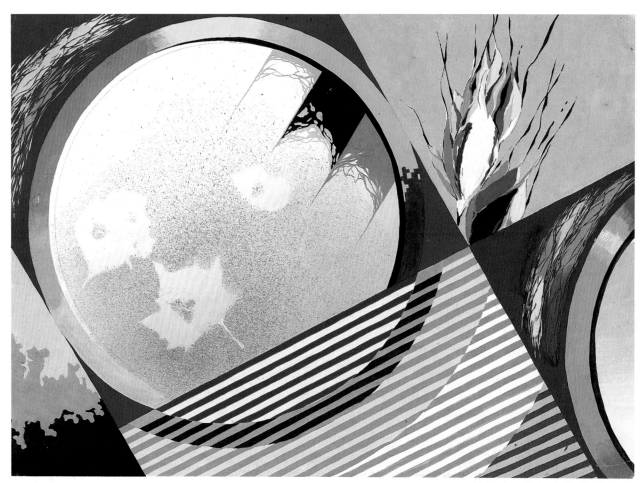

●작품 2 : 어떤 가을의 이미지

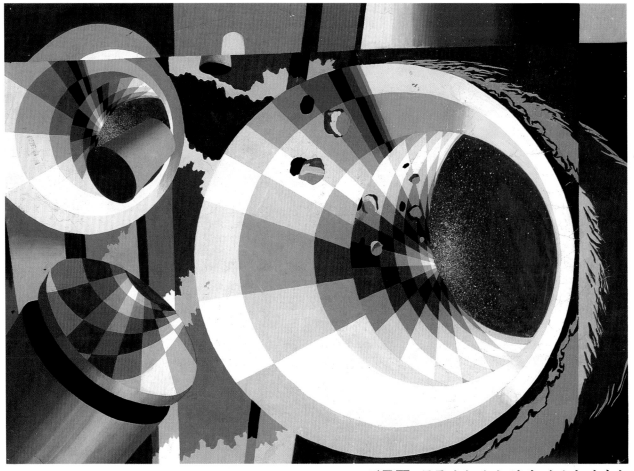

●작품 3 : 무중력과 과거·현재·미래의 이미지

- 작품 4: 비치볼과 어느 겨울 아침의 이미지
 전체적으로 공간의 대비와 설정, 컬러의 선택 등이 잘 조화된 작품이다. 겨울의 풍경이 배경으로 설정되고, 비치볼 안에서 새로운 공간이 설정되어 배경과 대비시킨 점은 매우 고무적인 효과를 주었다. 컬러의 선택 또한 매우 긍정적이다.
- 작품 5: 우주공간과 우주선(색지구성)

사선으로 그어진 보조선과 로켓트의 방향에서 힘찬 구도를 느낀다. 별의 방향성은 좋으나, 로켓트의 정적인 상태와 흩어진 형태가 아쉽다.
- 작품 6: 연꽃과 개구리(색지구성)
 연꽃과 개구리의 형태 처리에서 고정관념에 사로잡혀 아쉽다. 또한 전체적인 컬러의 안배가 주제의 특징을 살리지 못했다.

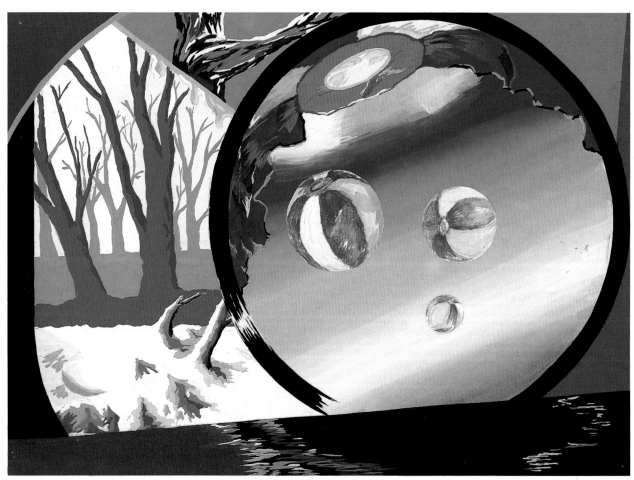

●작품 4 : 비치볼과 어느 겨울 아침의 이미지

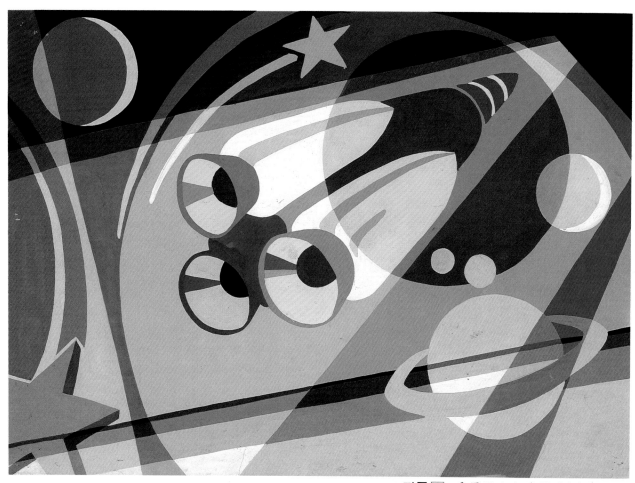

●작품 5 : 우주공간과 우주선 (색지구성)

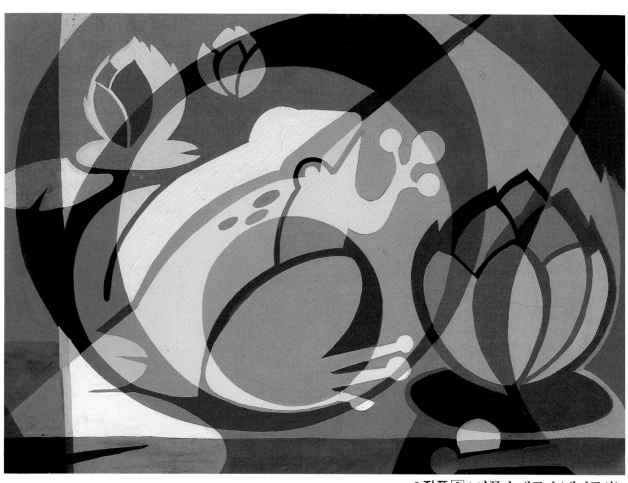

●작품 6 : 연꽃과 개구리 (색지구성)

- 작품 ⑦: 용·콤퓨터·무지개

 세련된 컬러 감각과 형태의 표현에서 훌륭하게 처리된 작품이라 하겠다. 또한 면의 적절한 대비 속에서 통일감도 찾을 수 있다. 그러나 화면의 하단 부분에 등장하는 구름 플러그, 콤퓨터 보턴 등이 부자연스럽게 보인다. 오히려 콤퓨터를 크게 받쳐줄 수 있는 보조선이 있었더라면 전체가 안정되어 보이겠다.

- 작품 ⑧: 연·팽이·복주머니

 면의 대담하고 간결한 처리로 주제의 분위기를 명쾌하게 살린 작품이다. 고정된 관념에서 벗어나 주제의 이미지를 화면에 충분히 표현하는 좋은 예라 하겠다. 아쉬운 점은 색상이 부족하고, 부분부분에 명도차가 약하여 충분한 힘을 넣지 못하고 있으며, 화면의 포인트를 더 살렸으면 좋겠다.

- 작품 ⑨: 다리미·자전거·카아네이션

 컬러의 처리가 아주 세련되고, 주제의 특징을 생략과 강조를 통해서 잘 조화시키고 있다. 또한 화면을 넓게 사용하여 내용이 풍부해 보이나, 우측 부분에서 화면 분할이 잘 이루어지지 않아 전체의 밸런스를 맞추지 못한 점이 아쉽다.

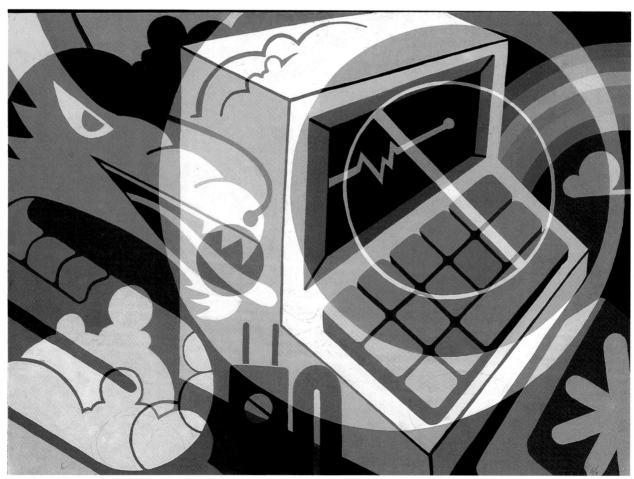

●작품⑦ : 용·콤퓨터·무지개

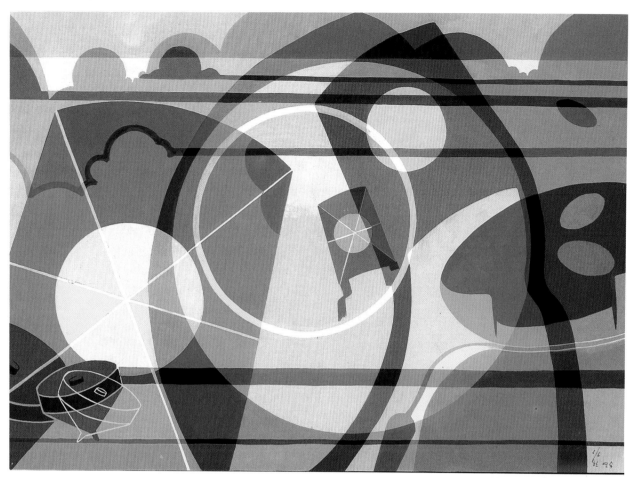

●작품⑧ : 연·팽이·복주머니

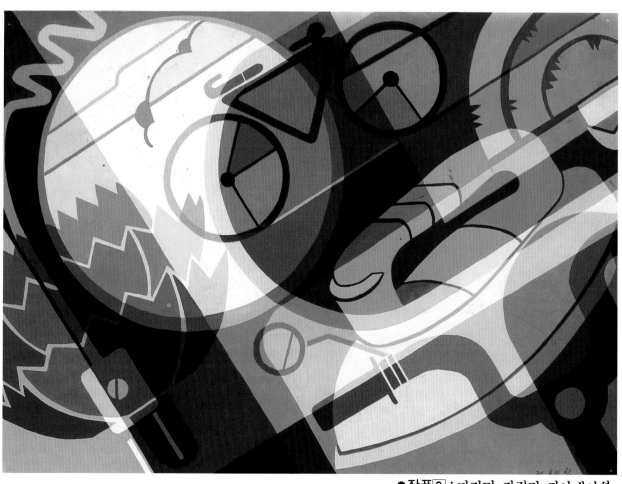

●작품⑨ : 다리미·자전거·카아네이션

작품해설

- **작품 1: 빛과 음률의 이미지**
 외곽의 중간색 처리가 섬세하게 표현되었고, 형태를 이용한 색상대비도 효과적이다. 전체적으로 밀도있는 표현과 여백의 맛을 충분히 살린 작품이다.

- **작품 2: 토끼와 랜턴**
 약간은 단조로울 수 있는 면분할을 주제의 세련된 형태감과 형태를 이용한 색상 그리고 명도대비로 극복하고 선들의 배치와 감각적 명도 조절이 주제감을 돋보이게 한다.

- **작품 3: 확산과 무중력의 이미지**
 면분할의 설정이 화면을 더욱 긴장시켜주고 있으며, 전체에서 느껴지는 강한 색상대비와 밀도있는 면처리 등이 그림을 더욱 강하게 만들고, 깊이감을 더해 준다.

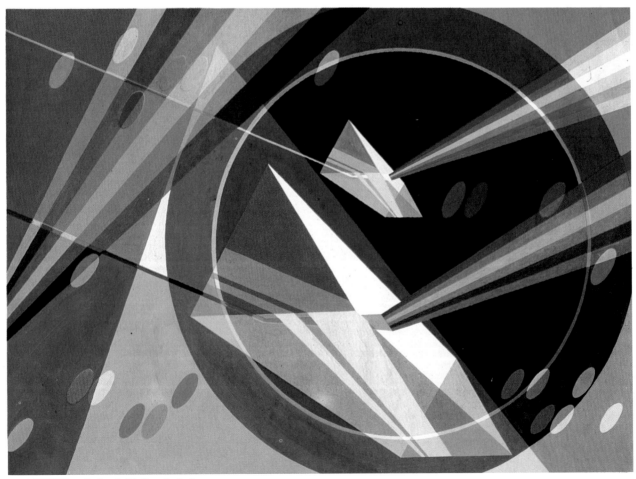

●작품 1 : 빛과 음률의 이미지

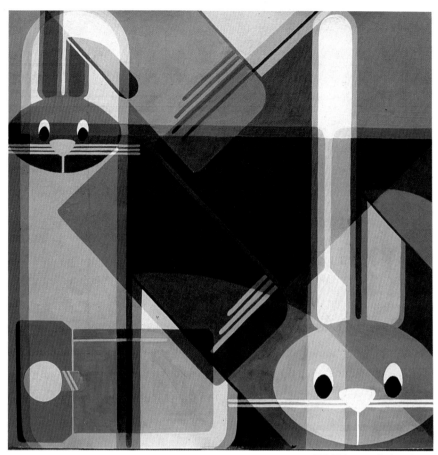

●작품 2 : 토끼와 랜턴

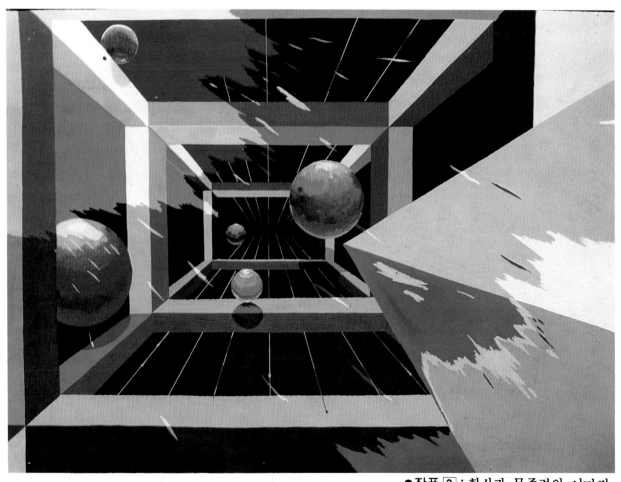

●작품 3 : 확산과 무중력의 이미지

- 작품 4: 부엉이와 시계
 형태의 배치와 세부적인 색상대비가 돋보인다. 전체적인 면의 안배와 알맞게 절제된 색채 계획이 '구성'이 되게하고 있다.
- 작품 5: 우산과 달팽이
 주로 형태를 이용해 명도대비와 색상대비를 주고 있다. 큰 형태와 공간의 명도계획, 그리고 명도 대조의 적절한 설정과 원·사선으로 되어 있는 선적인 요소들을 이용해 화면을 재미있게 하고 있다.
- 작품 6: 숲과 새
 주제의 세련됨이 돋보인다. 명도 대조에 의한 어두운 공간의 설정으로 화면이 안정되어 있으며, 중간색과 원색의 세련된 색상대비가 인상적이다.

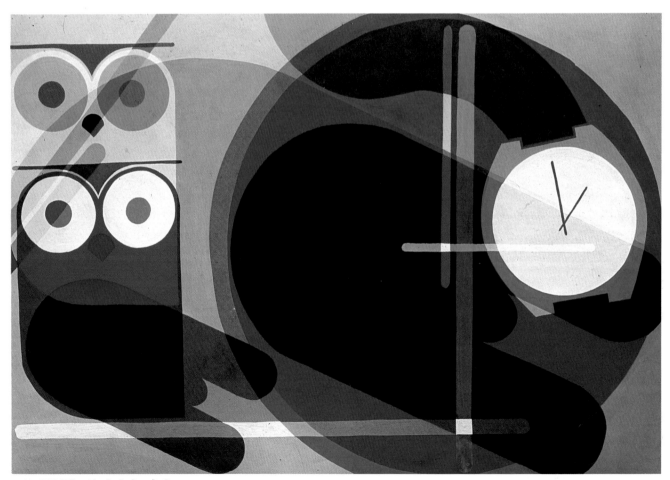

●작품 4 : 부엉이와 시계

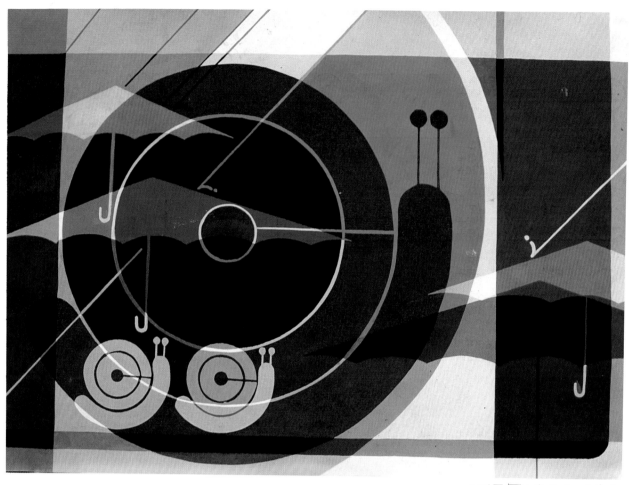

●작품 5 : 우산과 달팽이

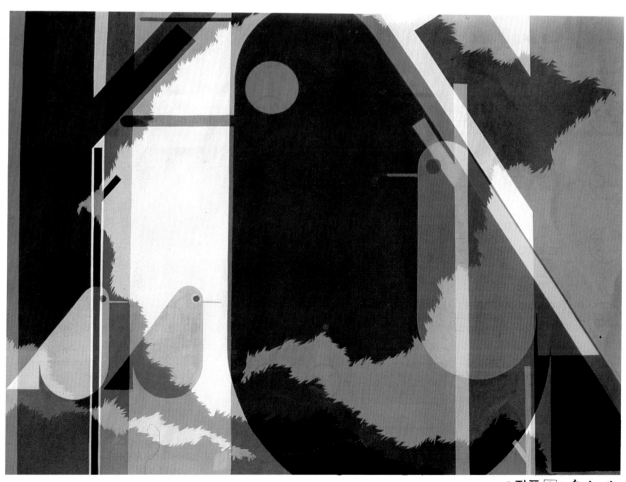

●작품 6 : 숲과 새

작품설명

- **작품 ①: 무중력과 하강의 이미지**
 무중력과 하강의 고요한 이미지가 잘 표현된 작품이나, 화면 전체의 세로 방향 면분할의 면적대비에 좀더 신경을 썼으면 하는 아쉬움이 있다.
- **작품 ②: 평화와 무중력의 이미지**
 Green 계열과 Blue 계열의 색감이 평화로운 이미지를 잘 반영하고 있으며, 부분적인 보색대비의 처리가 화면에 산뜻한 맛을 더 해 주고 있다.
- **작품 ③: 전쟁과 평화의 이미지**
 Red 계열의 큰면이 전쟁의 느낌을 상징적으로 보여주고 있다. 그러나 평화의 이미지 전달이 다소 약한 느낌이다.

●작품 ① : 무중력과 하강의 이미지

●작품 2 : 평화와 무중력의 이미지

●작품 3 : 전쟁과 평화의 이미지

- 작품 [4]: 자연

 개성있는 레이아웃가 돋보이고 편화도 거의 완전한 작품이다.

- 작품 [5]: 무지개와 잠자리

 무지개 표현을 강하게 한 것은 좋으나, 화면 전체의 채도 조절에도 신경을 썼으면 더 좋았을 것이다.

- 작품 [6]: 바람개비와 바람

 회전하고 있는 바람개비의 형태에서 시간의 느낌을 준 표현이 재미있는 작품이나 White 면 처리가 좀 어색하다.

●작품 [4] : 자연

●작품 5 : 무지개와 잠자리

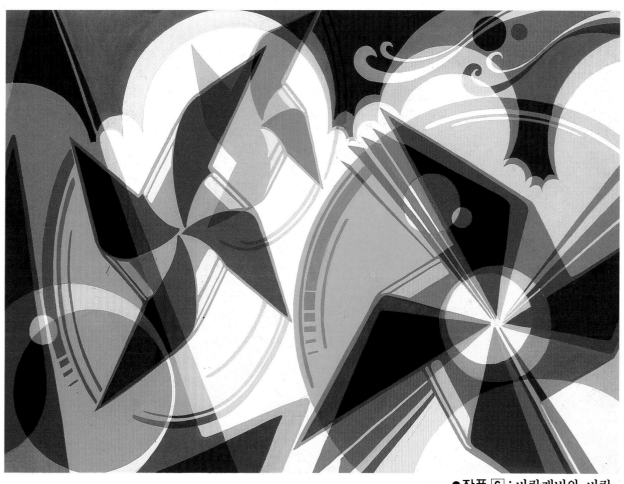

●작품 6 : 바람개비와 바람

작품설명

- **작품 1: 한국과 사랑의 이미지**
 전체적으로 화사한 느낌의 색상이 사랑스런 한국의 느낌이 있어 좋으나, 전체적인 성격이 약한 작품이다. 옆으로 그은 두 선이 화면의 움직임을 둔화시키고 있는 느낌이다. 윗부분의 간결묘사와 색상의 조화는 우수해 보이나, 왼쪽 하단쪽의 단순처리 색상과 선처리가 미숙한 느낌이다.
- **작품 2: 폐허, 사랑, 무중력, 하강의 이미지**
 색상과 느낌이 대단한 센스를 느끼게 한다. 일정한 형식에 의한 것이 아닌 듯하여 개성이 있는 작품으로 많은 범위를 차지하여 약간 단순한 느낌이 있으나 주제전달에 한층 도움이 되는 듯 싶다.
- **작품 3: 연필, 오렌지(색지구성)**
 주제 전달 및 묘사력이 뛰어난 작품이다. 대담한 명도차로 인해 강렬한 느낌은 있으나 반면, 단계의 면적대비가 심하게 작용한 느낌으로 색상의 다양성이 부족해 보이고, 화면 전체의 한난대비가 어색하여 그림이 약간 무거워 보인다.

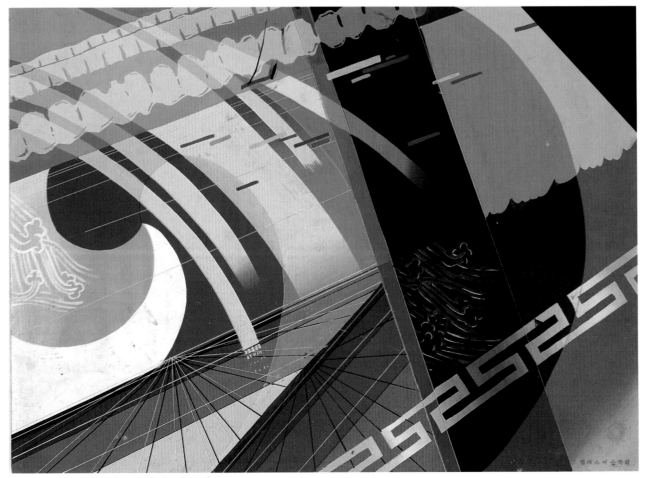

●작품 1 : 한국과 사랑의 이미지

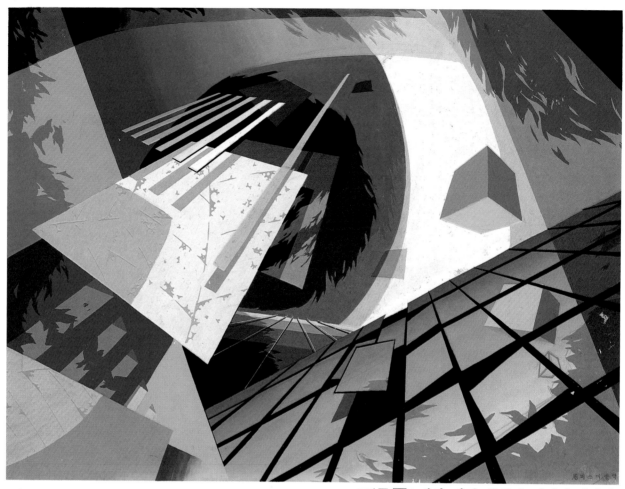

●작품 2 : 폐허, 사랑, 무중력, 하강의 이미지

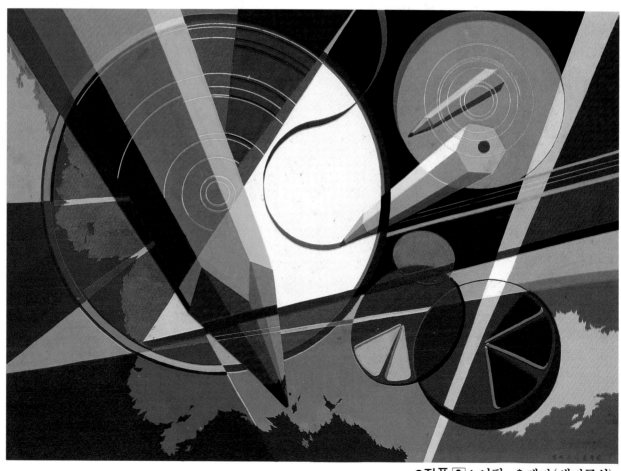

●작품 3 : 연필, 오렌지(색지구성)

- 작품 4: 봄(색지구성)
 전체적으로 주제전달이 충분하다고 볼수 있는 우수한 작품이다. 일정한 틀에 얽매이지 않고, 자유분방한 표현은 개성이 돋보이는 작품이다. 주제를 싸고 있는 분위기가 매우 재미있게 처리되었다. 주제에 비해 색상이 약간 어두워 보이고, 전체를 대표하는 상징이 약하여 대체적으로 산만함이 있다.
- 작품 5: 오렌지와 숲
 색상의 그라데이션(점층) 처리가 무난하고, 주제는 자연물인데 비해 너무 직선화하여 처리한 관계로 정리되어 보인다. 자연스러운 분위기가 약간 아쉽다. 직선과 곡선의 배합에 연구를 더 해야겠다.
- 작품 6: 호숫가 이야기
 주제와 소재 선택이 우수한 발상에서 시작되어 편화력이 우수한 작품으로 본다. 외곽부분 처리를 저명도로 처리하여 깊은 숲속의 느낌을 강조했으나, 밑 부분의 애매한 변화가 지루함을 야기한다.

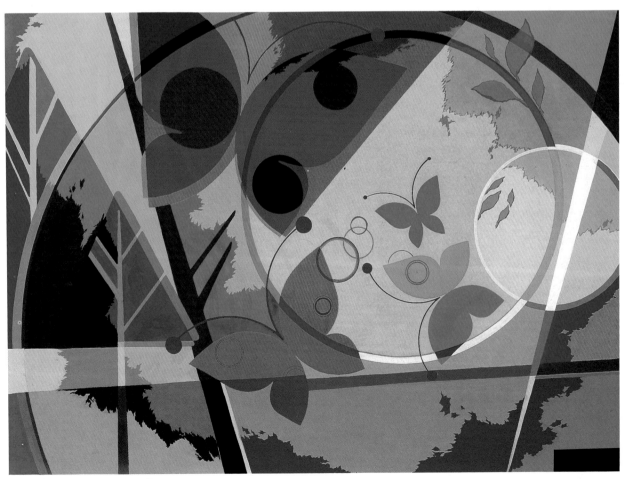

●작품 4 : 봄(색지구성)

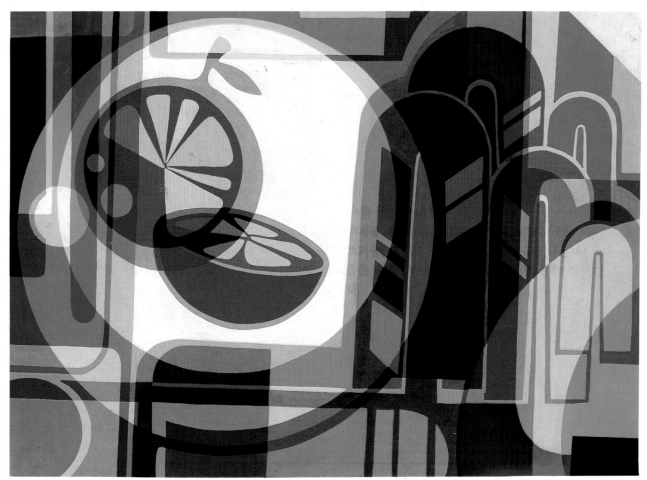

●작품 [5] : 오렌지와 숲

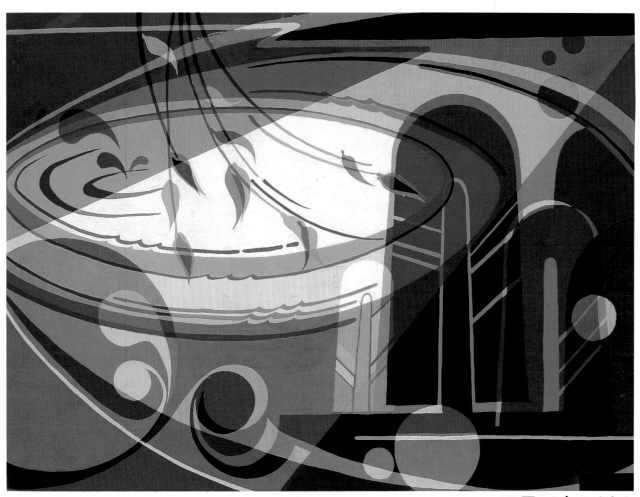

●작품 [6] : 호숫가 이야기

작품설명

- **작품 ①: 햇살이 비치는 농촌 전원의 풍경**
 농촌의 주제를 잘 전달하고 있다. 강, 초가집, 뒷산, 마을 앞의 근경에 위치한 나무와 숲들이 조화를 잘 이루고 있으며 한폭의 농촌 풍경을 묘사한 느낌을 주고 있다. 떠오르는 햇살은 농촌의 맑고 조용한 아침을 뜻하며, 평화롭고 조용한 시골의 향수가 담겨있는 것 같은 느낌을 준다. 하도에 의한 공간감, 또는 거리감을 시각적으로 느낄 수 있어서 답답하고 도식화된 느낌이 들지 않으며, 한 폭의 자연을 느낄 수 있다. 작품으로 볼때 상식적이고 형식적인 하도에서 탈피하고자 많이 노력하는 작품으로 느껴진다.

- **작품 ②: 가을**
 전체적인 컬러는 가을을 연상시킬 수 있는 느낌을 주고 있으나, 좀더 가을의 소재 파악 즉, 가을을 대표할 수 있는 큰 주제 형태가 빈약한 느낌이 든다. 그러나, 전체의 분위기는 가을의 느낌을 잘 묘사해 주고 있으며, 하도의 느낌은 무언가 새로운 아이디어 묘사를 하기 위하여 많이 노력하는 작품으로 느껴진다.

- **작품 ③: 소녀, 새, 종이 비행기**
 시각적으로 명시도가 높은 채도와 강대비를 이용한 작품이며, 물체(사람, 새)를 강조하여 시각적으로 산만한 느낌을 정리하여 주고 있으나, 좀더 선적인 요소의 선 느낌이 시각적으로 혼란을 주고 있는 것 같다. 전체적으로 입시생다운 착실한 면과 상대평가에서 시각적인 효과를 위하여 주제 중심 부근에 고채도 처리가 시선집중을 시키고 있으며, 선의 방향이 잘 정리된 작품으로 느껴진다.

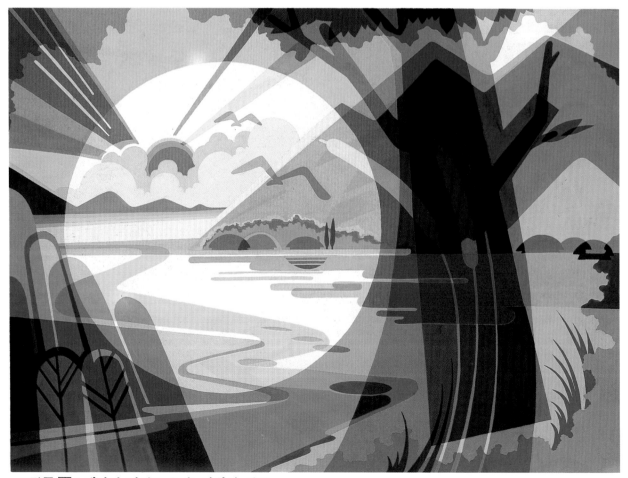

●작품 ①: 햇살이 비치는 농촌 전원의 풍경

●작품 2 : 가을

●작품 3 : 소녀, 새, 종이비행기

125

- 작품 4: 과학과 우주

 사선의 방향선을 이용하여 운동감을 시각적으로 유도하고 있으며, 속도감을 느낄 수 있는 작품이다. 그러나 너무 획일적인 선이 통일감에 주력하여 변화가 부족한 느낌이 든다. 전체의 색채 감각은 잘 처리되어 있다. 특히 난색계열의 고채도는 시각적인 효과를 최대한으로 살리고 있다. 좀더 기능적 테크닉과 감각을 개발하여 주었으면 좋겠다.

- 작품 5: 바닷속

 주제 전달은 잘되고 있으며, 색채의 배열도 시각적 명시도를 이용하여 주제는 강조되었다. 그러나 하도에서 조금 단조롭게 느껴진다. 즉, 외곽 주위가 너무 형식적인 면으로 처리되어 있는 느낌이 든다. 좀더 부수적인 소재를 강조하여 주었으면 좋겠다. 안정감, 변화, 통일감은 느낄 수 있으나 유기적인 곡선이 너무 많이 사용되어 시각적인 혼란이 올수도 있으니까 주의하여야겠다.

- 작품 6: 사랑과 편지

 주제 전달이 분명하며, 양식화도 잘 정리되어 있는 작품이다. 특히, 편지 봉투의 양식과는 거리감을 느낄 수 있도록 처리하여 평면적인 답답한 느낌에서 벗어나 시각적으로 공간감을 느끼게 한다. 전체적으로 균형감과 운동감, 변화가 잘 조화를 이루고 있다. 특히, 주제 주위의 고채도와 3원색 배열이 시각적 효과를 주고 있다. 강하고 신선한 느낌을 주는 순색의 배열이 눈에 띤다. 입시생 작품으로는 우수한 작품으로 느껴지며, 면의 대비도 처리가 잘되어 있는 작품이다.

●작품 4 : 과학과 우주

●작품 5 : 바닷속

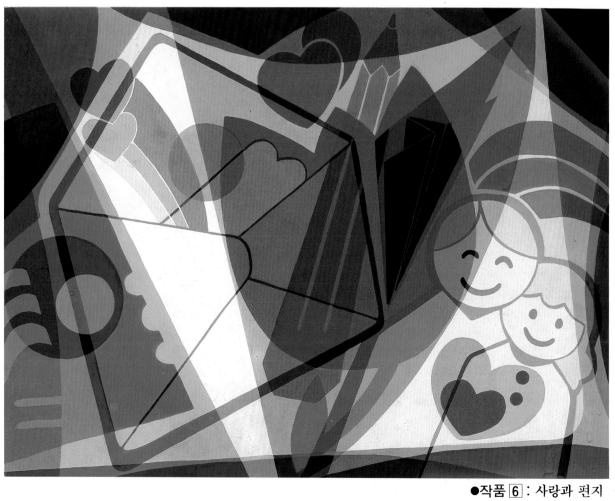

●작품 6 : 사랑과 편지

127

작품설명

- 작품 ①: 압정, 클립, 면도칼

 3가지 주제가 무리없이 잘 배치된 구성이다. 중앙의 클립으로 3개의 압정을 연결시켜 대각선 구도를 유지하고 있으며 면도날의 편화는 단순한 주제임에도 불구하고 입체적으로 표현함으로써 한층 짜임새를 더해 주고 있다. 색상의 전체적인 느낌은 중채도의 분위기로 중앙의 흰색과 Green의 배합, 그리고 Red 단계로 이어져 가는 것이 색채에 대한 이해도가 우수한 구성이다.

- 작품 ②: 머리빗과 가위

 컬러의 기본색과 중간색에 대한 감각이 뛰어난 구성이다. White 주변의 다양한 색상군이 아주 산뜻하게 잘 조화되어 있으며 색감의 변화도 돋보인다. 주제의 입체적 표현과 반복적 표현이 화면의 짜임새를 더해 주고 있다.

- 작품 ③: 과일과 상자

 사과상자의 직선강조와 이를 전체적으로 원으로 묶음으로써 직선과 원의 느낌을 적절히 잘 조화시킨 구성이다. 색상의 다양성은 부족하지만, 면의 변화는 밑그림의 짜임새가 이를 보충하고 있으며, 중앙의 보색을 무리없이 처리한 것이 돋보인다.

●작품 ①: 압정, 클립, 면도칼

●작품 2 : 머리빗과 가위

●작품 3 : 과일과 상자

129

- **작품 4: 공구**

 주제의 입체적 표현과 과감한 배치가 돋보인다. 주제 크기의 크고 작음을 강하게 대비시킴으로써, 여러 개를 배치시킴에도 불구하고 산만하지 않고 화면전체가 짜임새있게 구성되어 있으며, 색상에 있어서도 중앙의 고채도 처리와 주변의 저채도 처리가 적절하게 조화되어 있다.

- **작품 5: 탁구라케트와 원**

 탁구라케트의 질서정연한 배치가 무리없으며, 옅은 Green 색지를 살린 주위 색감의 변화가 잘 구사된 구성이다. 탁구공의 윤곽선만 살린 표현은 너무 얄팍한 느낌을 주므로 하나의 원으로 표현하는 것이 보다 주제표현에 있어서 강하고 효과적이겠으며, 탁구공의 배치로 율동감이나 흐름을 살린다면 더욱 좋은 구성이 될 것이다.

- **작품 6: 가을숲속의 이미지**

 주제를 전달하기 위한 소재의 선택(벤치·나무·낙엽)이 적절하게 엮어져 있다. 배치에 있어서 과감한 대각선 구도가 화면에 강한 느낌을 전달해 주고 있다. 가을벤치의 명료한 색이 돋보이며, 그림자 처리가 효과적이다.

●작품 4 : 공구

●작품 5 : 탁구라케트와 원

●작품 6 : 가을숲속의 이미지

131

- 작품 7: 원기둥·사람·그림자

 주제를 서로 복합적으로 짜임새 있게 표현된 구성이다. 반복된 표현이 화면에 질서와 통일감을 가져다 주고 있으며, 사선구도로 동적인 분위기를 느끼게 한다. 색상처리는 적절하나, 부분적으로 명도대비가 부족하여 덩어리를 산만하게 엮어 주고 있어, 과감한 주제 배치에 비해 약해 보인다. 면적대비가 좀더 과감했으면 더욱 더 좋았을 것이다.

- 작품 8: 갈매기와 바다

 연관성있는 두 소재를 하나의 풍경으로 엮어낸 시도가 돋보인다. 정경의 과감한 갈매기의 비례와 레이아웃의 뒷 배경을 반복된 표현과 원근감이 풍경적인 요소를 더해 주고 있다. 색채 처리도 전체적으로 무리가 없으며, 갈매기의 Blue와 Red의 야자수 등 반대색 대비가 화면에 생동감을 더해 주고 있다.

- 작품 9: 닭과 음률

 경쾌한 느낌을 주는 구성이다. 닭의 군집과 오선·음표의 구성이 단순하면서 재미있게 표현되어져 있다. 전체적으로 산뜻한 채도와 색상의 조화가 분위기를 한껏 맑게 자아내고 있다. 단 음률의 표현이 좀더 추상적인 시도가 아쉬운 점이다.

●작품 7 : 원기둥·사람·그림자

●작품 8 : 갈매기와 바다

●작품 9 : 닭과 음률

작품설명

● 작품 ①: 한국의 이미지

주제의 아이디어 발상과 해석이 잘된 작품이다. 그림자의 표현으로 입체감을 잘 나타내 주었고, 가라앉은 듯한 컬러가 전체적인 분위기를 한층 돋보이게 해 준 작품이라 하겠다.

● 작품 ②: 비상, 무중력의 이미지

전체적인 레이아우트(Layout)가 우수하며, 의도한 주제의 이미지 해석이 잘 나타났다. 숲의 표현이 약간 미약한 점이 아쉽다.

● 작품 ③: 여름과 겨울의 이미지

주제를 구체적으로 이해하여 주제가 갖고 있는 특징을 이용한 대담한 면분할은 화면의 밸런스(Balance)를 잘 이루고 있으며, 시선을 악센트(Accent)로 유도하는데 충실했다. 한색계와 난색계의 구분으로 인하여 시원한 느낌을 연출하고 있다.

●작품 ①: 한국의 이미지

●작품 ② : 비상, 무중력의 이미지

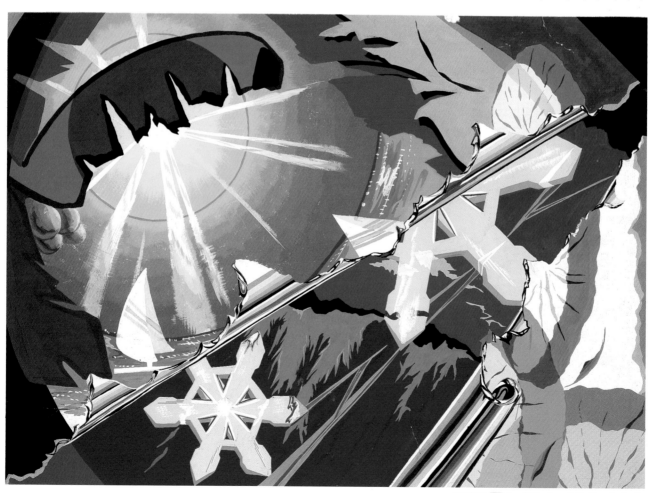

●작품 ③ : 여름과 겨울의 이미지

135

- **작품 4: 원통, 속도감**
 대담한 면분할과 규칙직선과 규칙곡선의 조화로운 대비, 면적의 대소 관계에 있어 오는 변화감은 명도처리와 함께 명쾌함을 연출하고 있다. 투시 능력과 구성의 원리가 잘 이해된 작품이다.
- **작품 5: 설날**
 주제를 생동감있게 표현해서 산뜻한 느낌을 주고 있으며, 짜임새있는 면분할로 주제의 표현이 잘 나타났다고 보겠다. 컬러 또한 따뜻한(난색계)색과 차가운(한색계)색의 조화가 잘 이루어진 작품이다.
- **작품 6: 캠퍼스 분위기**
 전체적인 구도가 안정되어 있으며, 덩어리감이 대담하여 시원한 느낌을 연출하고 있다. 적절한 색상대비와 면분할이 잘 된 작품이다.

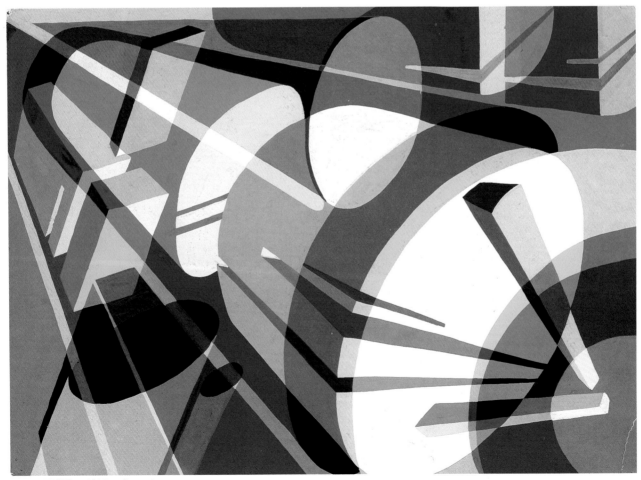

●작품 4 : 원통, 속도감

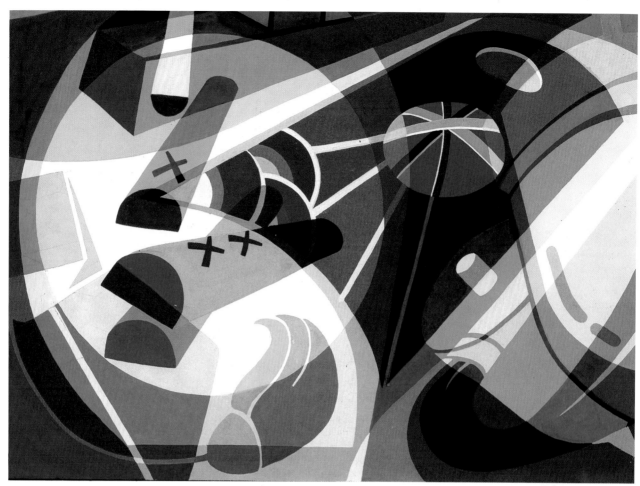

●작품 5 : 설날

●작품 6 : 캠퍼스 분위기

작품설명

- 작품 1 : 바다 이미지
 색의 정돈이나 표현력으로 보아 좋은 작품이나 좀더 강한 포인트(Point)를 주지 못한 것이 아쉽다.
- 작품 2 : 화합과 평화의 이미지
 두가지의 주제가 서로 섞이지 않아 단순한 느낌을 주며, 포인트되는 부분의 표현이 약해서 전체적으로 느낌이 절감된다.
- 작품 3 : 눈
 사선의 흐름으로 화면 전체가 시원하게 보인다. 주제표현이 단조로와 이야기거리가 부족하며, 좀더 많은 색이 요구되는 작품이다.

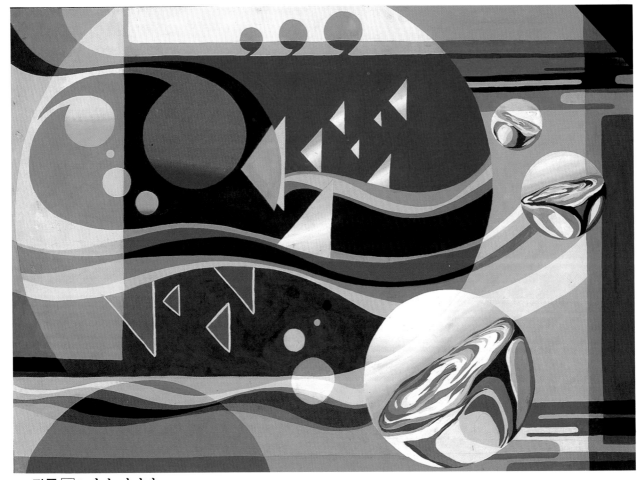

●작품 1 : 바다 이미지

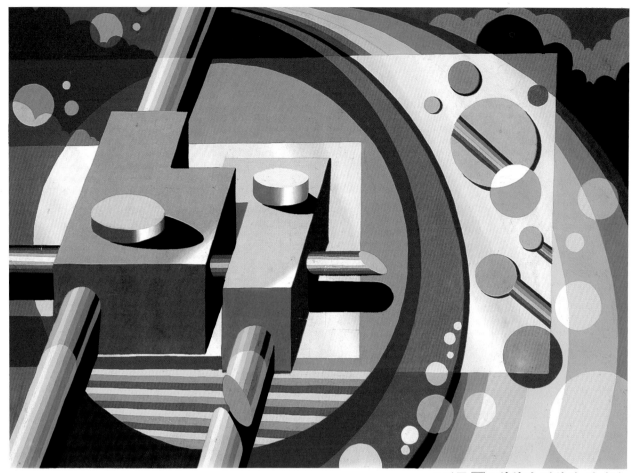

●작품 2 : 화합과 평화의 이미지

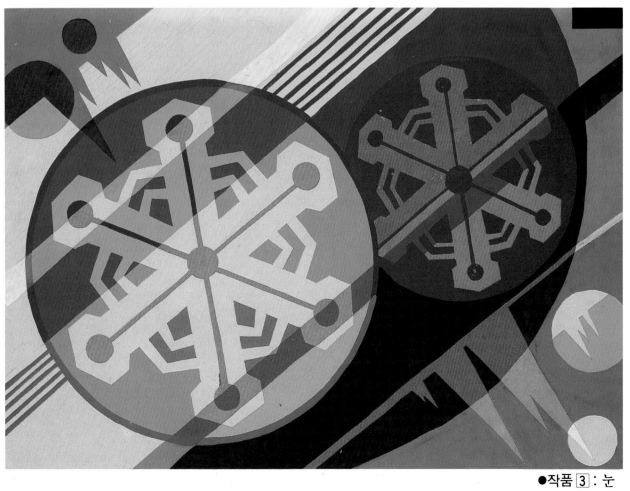

●작품 3 : 눈

- 작품 4: 동물원

 아주 잘 그린 그림으로 주제표현이 재미있으며, 색의 대비 또한 신선하고 면분할에서 통일감과 변화가 적절히 표현되었다. 약간 복잡한 것이 흠이다.

- 작품 5: 시계와 돛단배

 전반적으로 무난하고 안정된 그림이다. 화면의 정지된 느낌이 너무 강하여 좀더 재미있는 표현이 요구된다.

- 작품 6: 시계와 라디오

 단순하면서도 주제표현이 효과적이며 시원하다. 왼쪽 밑부분의 밝은 면처리가 약간 어설프나, 전체적인 통일감으로 감추어진 작품이다.

●작품 4 : 동물원

●작품 5 : 시계와 돛단배

●작품 6 : 시계와 라디오

② 우수 구성작품

작품해설

- **작품 ① : 빛과 프리즘**
 구성의 원리(Principles of Form)가 잘 이해된 작품으로 면의 비례(Proportion)가 좋으며(넓고, 좁은면 처리), 프리즘에서 일어나는 물리적 현상으로 빛의 성질을 잘 표현한 아이디어 발상이 우수하다. 좀더 요구되는 것은 컬러의 연구이다. 색상, 명도, 채도대비를 한 화면에서 전부 구사할 수 있는 독특한 컬러 연구에 힘쓰면 미래 지향적인 좋은 작품이 될 것이다.

- **작품 ② : 산·강·학**
 이미지를 시각화하기 위한 형태요소(Element)의 선택은 주제를 잘 설명하고 있으나 아쉬움은

명도에 대한 밸런스(Balance)를 생각하는 외곽의 처리가 부족하다. 시선의 흐름을 주어 명도, 채도의 변화와 함께 진출색과 후퇴색의 적절한 사용으로 거리감을 연출하여 명쾌함을 느끼게 함은 좋은 점이라 할 수 있다.

- **작품 ③ : 해바라기와 카셋트**
 화면 전체가 시원하게 느껴져 보는 이로 하여금 상쾌한 느낌을 자아낸다. 주제의 레이아우트(L-ayout)도 비교적 우수하며, 대담하게 사선으로 배치한 것은 화면 분위기를 결정하는 관건이 되었으나 좀더 주제를 액티브(Active)하게 연출하였으면 좋겠다.

● 작품 ① : 빛과 프리즘

●작품 2 : 산·강·학

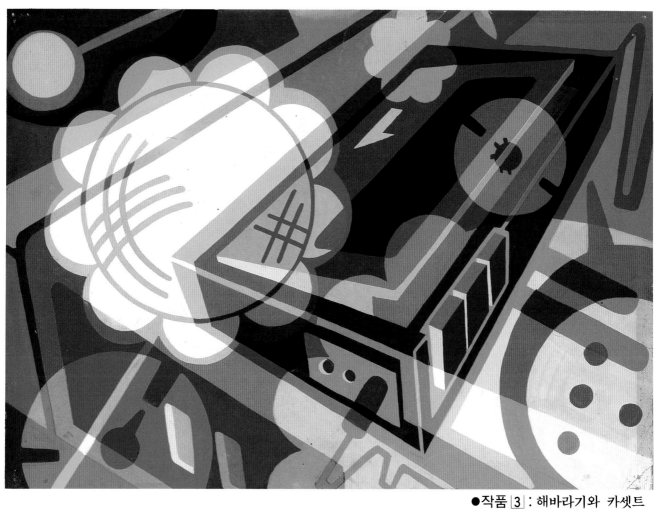

●작품 3 : 해바라기와 카셋트

143

- **작품 4: 오징어와 솥**

 주제의 아이디어 발상과 해석이 비교적 잘된 작품이다. 오징어가 살아 움직이는 듯한 편화와 끓어 김이 올라 솥뚜껑이 들석들석하는 솥의 특징을 어려움 없이 잘 표현하였다. 그러나 불필요한 작은면의 처리와 외곽의 면분할이 자연스럽지 못한 점이 아쉽다.

- **작품 5: 책상과 의자**

 주제의 배치, 배합(Layout)과 면분할(Division)

은 무리없이 잘 해결한 작품이다. 제한된 색상으로 나름대로 변화를 잘 주었다. 아쉬움은 외곽의 패턴화된 면분할이 아쉽다.

- **작품 6: 모자와 가방**

 주제의 레이아우트는 비교적 잘되었으며, 묘사 또한 좋으나, 면분할에 질서감이 없어 컬러까지 면적대비를 이루지 못하였다. 밝고 어두움의 적절한 분배와 다양한 컬러 훈련이 선행되었으면 한다.

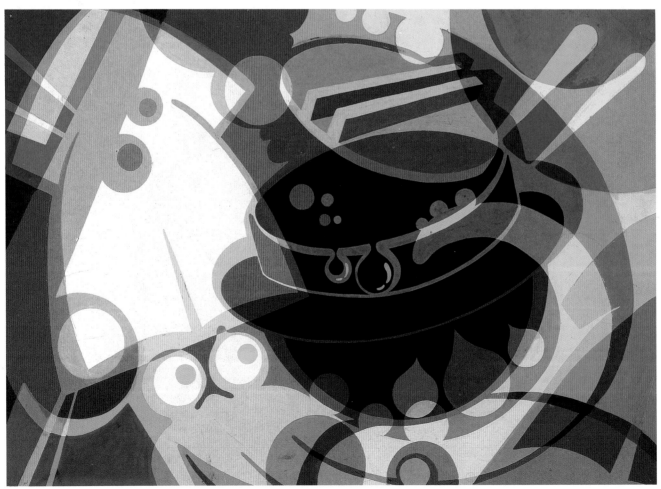

●작품 4 : 오징어와 솥

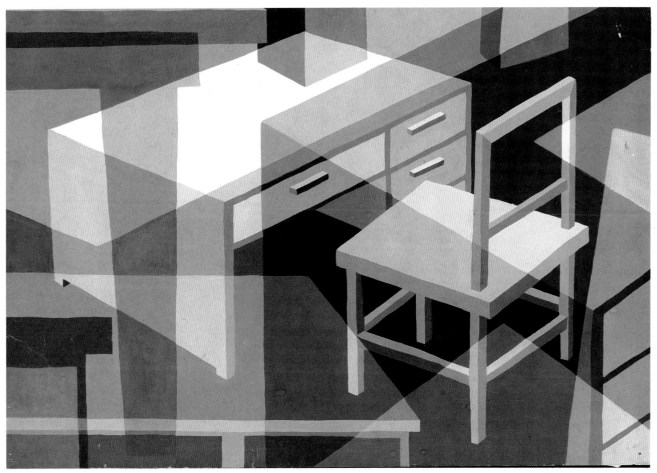

●작품 5 : 책상과 의자

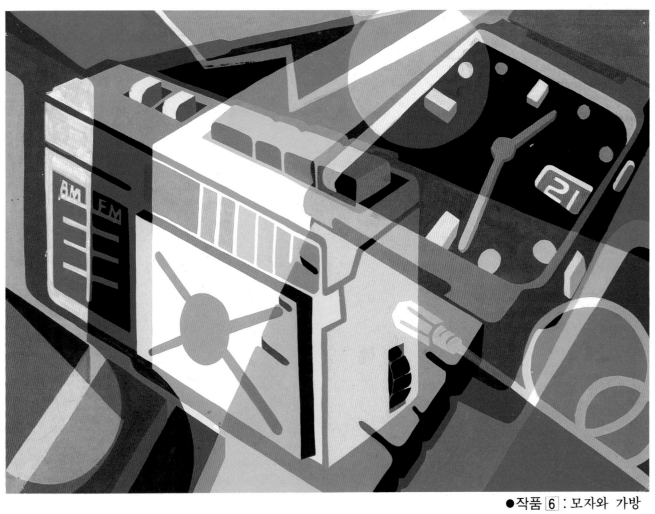

●작품 6 : 모자와 가방

- **작품 7: 연필과 책**
 형태 이미지의 경쾌한 느낌과 조화로운 배색 처리가 좋다. 단순한 개념의 원리적인 형태(Form) 개념을 외곽에서 좀더 착실히 보여 주었으면 한다.
- **작품 8: 원뿔과 숫자**
 주제를 대담하게 표현한 것과 많지 않은 컬러의 수로 전체적인 밸런스가 잘된 작품이다. 그리고 원뿔을 투시도법(Perspective)으로 이용한 입체감과 운동감의 표현으로 단조로움을 해결하였고

컬러로 중후한 분위기를 잘 표현한 작품이다.
- **작품 9: 카메라·필름·사람**
 주제가 갖고 있는 특징을 이용한 면분할은 화면의 밸런스(Balance)를 이루고 있으며, 시선을 악센트(Accent)로 유도하는데 충분하다. 대상물의 관찰 방법에 따라 다양하게 표현되어 질 수 있는 색면구성의 한가지 방법을 시사해 주고 있다. 카메라 색의 느낌은 3차색으로 느낌이 중후한 것이 특징적이나 좀더 카메라의 설명을 간결화 시켰으면 한다.

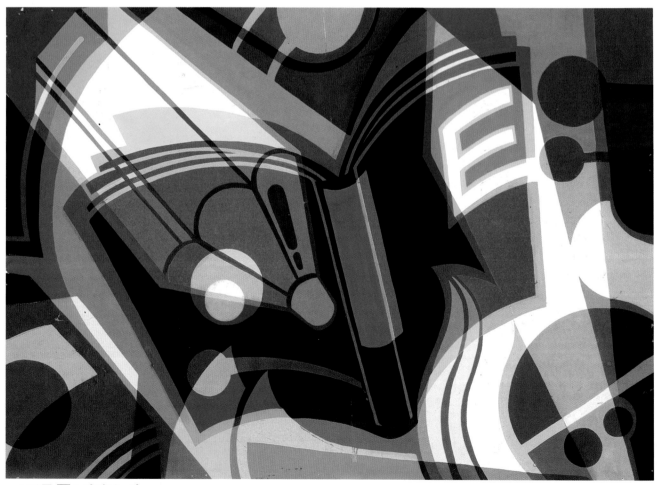

●작품 7 : 연필과 책

●작품 8 : 원뿔과 숫자

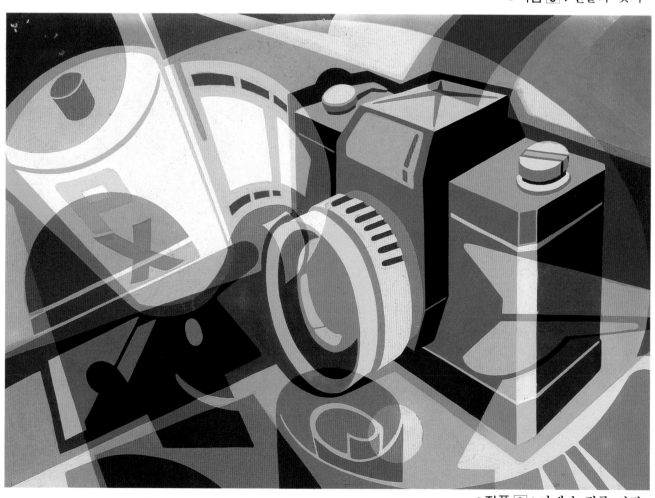

●작품 9 : 카메라·필름·사람

147

- 작품 10 : 책과 책꽂이

주제를 생동감있게 표현해서 보는 이로 하여금 리얼(Real)하게 느껴지고, 투시 능력도 우수하다. 단지 흠이라면 외곽에서 넓은 면을 의식하여 필요없이 틀에 박힌 면분할로 산만한 느낌과 짜임새면에서 효과를 보지 못하였다. 그러나 적절한 컬러의 사용과 색의 면적대비 등은 좋았다.

- 작품 11 : 실험기구

컬러(Color)의 농담이나 색의 진출, 후퇴, 수축, 팽창 등의 특징을 잘 이해하여 화면의 공간감과 밸런스가 비교적 잘된 작품이나, 난색과 한색 계통은 눈에 띄지 않고 중성색(보라, 초록)계통으로 일관되어 색의 단조로움은 해결되지 못하였다. 좀더 다양한 컬러 체험을 한다면 좋은 작품을 구사할 수 있을 것이다.

- 작품 12 : 새

주제 배치(Layout)의 평범한 구도에서 오는 지루함을 세련된 색조(Tone values)와 채도대비의 우수성으로 경쾌감을 주는 작품이다. 외곽의 디테일(Detail)한 면의 명도 단계를 조절하여 주제를 돋보이게 했으면 하는 아쉬움이 있다.

- 작품 13 : 전화기와 손

전체적으로 가라앉는 듯한 색조와 약간의 채도 변화는 탄탄한 느낌을 주나, 관념적으로 틀에 박힌 듯한 화면 외곽의 면분할과 화면의 산만한 느낌을 줄이기 위해 사선으로 어둡게 눌러준 덩어리(Mass)로 인한 마름모 형태의 화면은 짜임가 있는 반면에 답답함도 있는 것을 부인할 수 없다. 화면 전체의 운동감 연구에도 힘쓸 필요가 있다.

- 작품 14 : 구름

면분할에 있어서 대담한 선들의 조화로운 대비, 면적의 대소 관계에서 오는 변화감은 색채의 변화, 명도 처리와 함께 명쾌함을 연출하고 있으며, 악센트 포인트와 배경과의 배색처리 Coloring Technique도 세련된 작품이다.

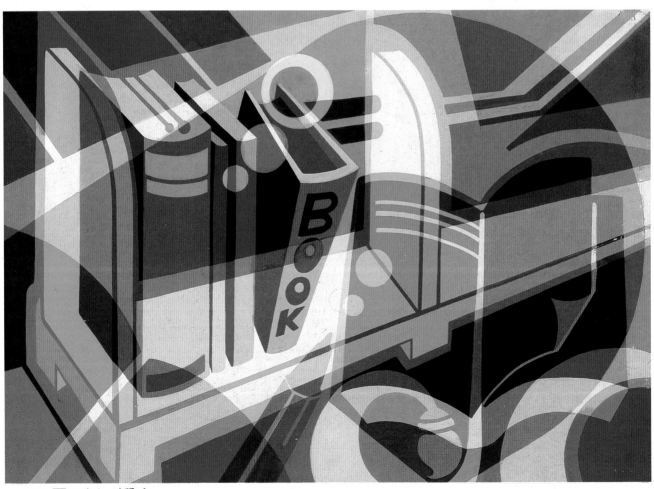

●작품 10 : 책과 책꽂이

●작품 11 : 실험기구

●작품 12 : 새

149

●작품 13 : 전화기와 손

●작품 14 : 구름

③ 참고 구성작품

■ 참고작품

　점차로 다변화 되어 가는 "입시구성"이 "평면"이라는 한계에 부딪쳐 동일한 패턴, 동일한 테크닉 등 암기 위주의 바람직하지 못한 교육이 이루어져, 학생들이 갖추어야 할 실질적인 "조형감각"을 저해하는 요소가 됨을 부인할 수 없다. 이러한 시점으로 볼 때 과감히 평면적인 시각에서 입체적인 시각으로 이끌어내는 과정이 절실히 요청된다.

　이러한 과정을 통해 장차 미술학도로서 갖추어야 할 조형감각을 실질적이고도 효과적으로 공부할 수 있을 것이다.

　다음에 제시되는 작품들은 켄트지를 이용한 입체적인 해석의 구성이다. 기존의 평면구성과 면밀히 비교, 검토해 봄으로써 종전과는 다른 새로운 조형성을 발견할 수 있으리라 믿는다.〈정일미술학원 제공〉

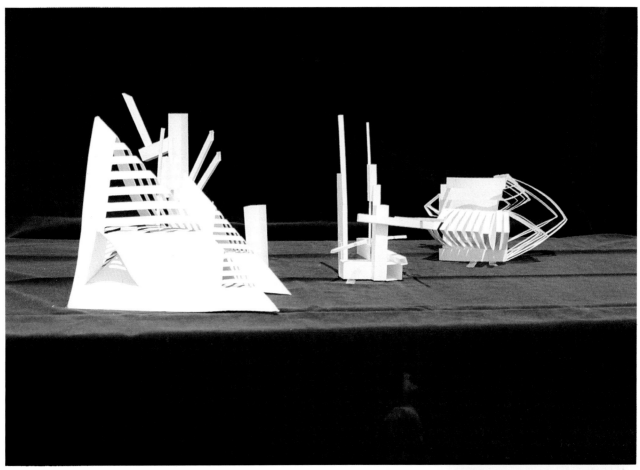

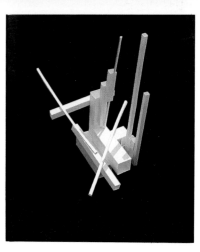

〈C₁〉
- **주제**: 미래의 도시 공간을 위한 구성(20㎠ 이내. White. 입지 가능하게)
- **재료**: 8절 켄트지 1장, 칼(접착제 사용 가능).
- **시간**: 3시간
- **평가**: 전체적인 안정감 위에 극한 대비가 강렬한 이미지를 심어 준다. 입방체의 길이 변화, 두께의 변화 등이 적절한 상태를 유지하며 이루어져 통일감과 함께 운동감도 매우 강렬하게 나타내었으나 공간 설정에 있어 한방향으로 치우침이 보여 합리적인 공간 배본이 되지 못한 것이 하나의 아쉬움이다. 전체 형태에서 사선의 방향감을 주는 가늘고, 긴 입방체가 신선한 새로움을 엿보여 주어 좋은 효과를 주었다.

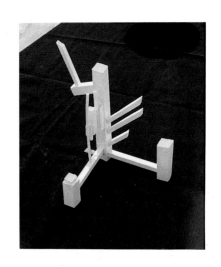

〈E₃〉

- **주제**: 미래의 주거 공간을 위한 구성(20㎠ 이내. White. 입지 가능하게)
- **재료**: 8절 켄트지 1장, 칼
- **시간**: 3시간
- **평가**: 조형성이 뛰어난 작품이다. 공간의 효과적인 이용은 없으나, 매우 감각적이다. 불필요한 요소를 배제하고 적절한 장식으로 단순한 미(美)를 극대화시켜 주제에서 주는 분위기에 매우 근접해 보인다.

〈B〉

- **주제**: 미래의 주거 공간을 위한 구성(20㎠ 이내. White. 입지 가능하게)
- **재료**: 8절 켄트지 1장, 칼(접착제 사용 금지).
- **시간**: 3시간
- **평가**: 주어진 제한 조건을 충분히 활용하여 주제 표현을 극대화시킨 작품이다. 넓고 답답한 "면" 특유의 성질과 길고 가는 "선"의 특징을 적절히 대비시키고, 같은 형태의 크기만을 변화시켜 반복적인 효과를 주고, 단순한 여백 처리와 시선을 집중시키는 가는 선의 대비는 주제의 조건인 "미래"와 "주거공간"이라는 이미지를 적절히 표현되게 하였다. 안정감 있는 전체 형태 또한 훌륭한 감각이다.

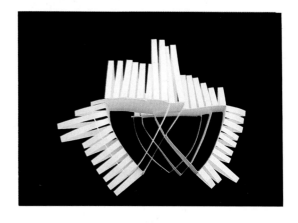

〈D₂〉

- **주제**: 미래의 주거 공간을 위한 구성(20㎠ 이내. White. 입지 가능하게)
- **재료**: 8절 켄트지 1장, 칼.
- **시간**: 3시간
- **평가**: 같은 형태의 반복적인 효과가 매우 인상적이다. 주제에 매우 근접해 있으며, 정리, 변화 등이 뛰어나다 할 수 있다. 외부의 장식적인 면이 가볍지 않고, 전체의 형태를 결정하여 주며 내부의 단순한 처리는 자칫 산만해질 수 있는 공간을 잘 정리하여 주었다. 공간 구성도 매우 합리적으로 설정되어 있다.

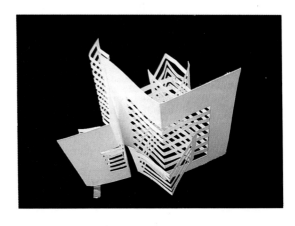

〈F〉

- **주제**: 미래의 주거 공간을 위한 구성(20㎠ 이내. White. 입지 가능하게)
- **재료**: 8절 켄트지, 칼
- **시간**: 3시간
- **평가**: 주어진 재료를 효과적으로 이용한 작품이다. 공간 설정 또한 알찬 느낌을 주나, 조금 더 과감한 면을 보여 주었으면 좋겠다. 면과 선의 대비가 과하며, 정리감이 부족하다.

IX. 입시문제 출제 분석

1 대학별 출제 분석 (18개 대학)

1 대학별 출제 분석 (18개 대학)

　10년간 대학입시에 출제된 경향을 집중 분석하여, 각 대학의 출제 경향을 한눈에 파악하기 쉽게 출제 년도를 생략하여 대학별 출제문제와 출제예상문제의 밑그림을 실었다 (단, 편의상 학교별 종이 규격 제한은 무시하고 4절 규격으로 통일하였다).

┌───┐
　　　　　　　　　　서　　울　　대

● 파도　　　　　　　　　　　● 기계류 (톱니바퀴 3개 이상)
● 면도칼, 클립, 압핀　　　　● 원과 직사각형 (화면 중앙에 S
● 가을숲속　　　　　　　　　　자, W→B찬색, 저명도)
● 새와 율동미　　　　　　　● 연필과 물감 (원기둥을 다각도에
● 바다와 갈매기　　　　　　　서 본 것. 중앙에 한색.)
● 카메라, 필름, 사람　　　　● 눈 (雪)과 나무 (켄트지 세로로
● 정육면체, 직육면체　　　　　세워서)
● 엄마와 아기　　　　　　　● 원뿔, 원기둥, 육면체
● 꽃과 주전자
└───┘

● 면도칼, 클립, 압핀

● 가을숲속

154

● 바다와 갈매기

● 카메라, 필름, 사람

● 가족

● 원뿔과 숫자

● 연필, 물감

● 기계류(톱니바퀴 3개
　이상)

홍 익 대	
● 곰인형과 스탠드	● 스탠드. 배드민턴라케트
● 모자와 주전자	● 남비와 오징어
● 랜턴과 털실	● 토끼와 스탠드
● 랜턴과 버선	● 새와 전화기
● 트럭, 축구공	● 장갑과 물고기
● 야구글러브와 삼각자	● 오징어와 우산
● 털장갑, 슬리퍼	● 거북이와 우산
● 석유펌프, 톱	● 오징어, 가위, 타자기
● 태극부채와 담뱃대	● 우산, 팽이, 박쥐
● 탁구라케트와 물뿌리개	

● 털실과 랜턴

● 오징어와 남비

157

● 꽃과 테니스 라켓트

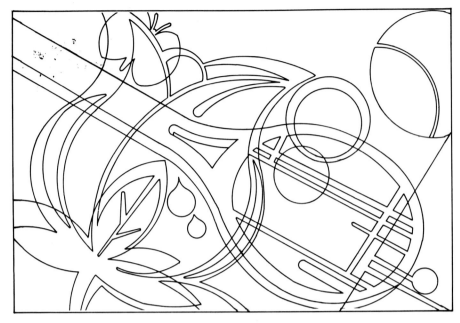

● 방패연과 옥수수

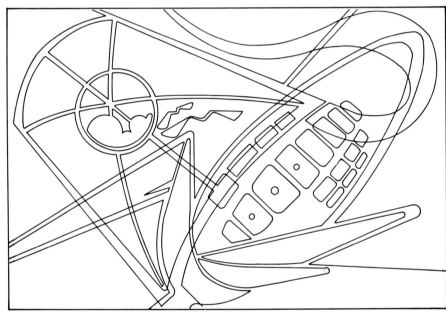

● 오징어와 남비

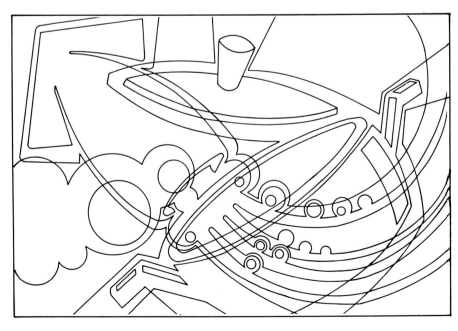

● 헤드폰, 카셋트

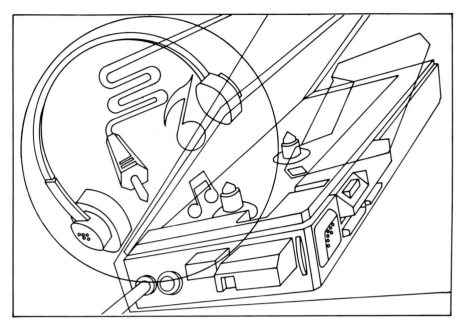

● 우산과 오징어

● 복주머니, 가위, 돈

이 화 여 대	
● 용과 여의주 ● 가위와 빗 ● 머리핀, 옷핀 ● 꽃게와 기타 ● 스케이트 ● 책과 책꽂이 (빨강과 녹색사용) ● 서재, 빨래널이 (Vermillion & Prussion BLUE사용) ● 포스터컬러병, 붓, 사각필통	● 펼쳐놓은 칼 (빨강, 파랑, 직선만 사용) ● 사각형 5, 삼각형 4, 원 3, 직선 1 ● 제비 7 마리와 구름 (제비 — 직선, 구름 — 곡선) ● 붓, 포스터컬러, 장갑

● 책과 책꽂이

● 붓, 포스터컬러병,
　사각필통

● 책과 책꽂이

● 책과 책꽂이

● 책과 책꽂이

<table>
<tr><td colspan="2" align="center">국　민　대</td></tr>
<tr><td>

● 자동차
● 도시와 빌딩
● 자동차와 가로등
● 모자와 안경
● 빌딩과 사람들
● 어린이놀이터, 닭
● 해바라기 이미지와 형태
● 도시와 가로등
● 북악캠퍼스 이미지 (정사각형에)

</td><td>

● 신호등과 자동차
● 자전거
● 자동차와 자전거
● 네모상자와 곡선
● 사람과 시장
● 사람, 자동차
● 공중전화, 전자계산기

</td></tr>
</table>

● 사람과 도시

● 해바라기이미지

● 도시와 가로등

● 도시와 건물

● 전자계산기와 공중
 전화

● 라케트와 물감통

● 링겔병과 배추

● 오징어와 솔

한 양 대	중 앙 대
● 잠자리, 코스모스	● 여름의 꽃과 새
● 고양이, 항아리	● 12 文象
● 비행기, 구름	● '88 올림픽
● 비둘기, 가랑잎	● 꽃과 열매
● 올림픽 (고채도)	● 꽃과 자동차
● 공중전화, 안경 (고채도)	● 차량
	● 탑
	● 소
	● 스포츠

● 88올림픽

● 비행기, 구름, 건물

● 보리와 여치

● 고양이, 쥐, 다람쥐

● 겨울스포츠

숙 명 여 대	성 신 여 대	
● 풍뎅이, 뱀 ● 새(학)와 대포 ● 달팽이 계단 ● 새와 바퀴 ● 잠자리, 탑 ● 나비, 지구본 ● 헬리콥터, 얼룩말 　(제한색 12색)	● 기관차와 말 ● 자전거와 전기다리미 ● 양초와 난로 ● 자동차, 사람, 고속도로 ● 혼들의자, 선풍기 ● 에너지와 석유 ● 닭, TV 안테나 ● 지하철과 사람 ● 달팽이와 콤퓨터	● 쥐와 호랑이 ● 계단과 나사못 ● 태양, 학, 탑 ● 계산기, 꽃 ● 겨울나무, 연 3 개

● 잠자리와 꽃

● 달팽이와 우산

● 헤드폰과 전축

● 난로와 가재

● 가족과 집

성 균 관 대	세 종 대
● 용 ● 낙타, 바늘 ● 탱크 ● 카메라와 황새 ● 봄의 이미지와 색감 (직선, 곡선) ● 물방울, 물고기, 물결 (율동감있게) ● 물고기 5마리, 거북이 2마리	● 태양, 구름, 날으는 새 ● 악기와 자전거 ● 탈 ● 우체통 ● '84년을 뜻하는 것들 ● 지하철과 시계 ● 광화문과 버드나무

● 사람과 카메라

● 새와 물고기

● 피아노와 물고기

● 탈과 부채

● 별, 달, 구름

경 희 대	서 울 시 립 대
● 8도구성(채도8도로) ● 가을(채도9도로) ● 소주병, 귤, 노루모산병 ● 사각형(2색) ● 코카콜라, OB 맥주병 ● 곡선, 직선 ● 원, 사각형(5색) ● 원과 자동차를 이용, 고명도	● 커피포트, 사각형 ● 세모와 찻잔 ● 커피포트, 삼각형 ● 사각형과 금붕어

● 주사위와 가위

● 건물과 사람

● 백조와 호수

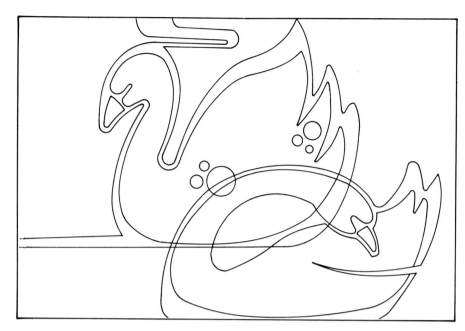

● 전화기와 손

● 신발과 야구글러브

건 국 대		단 국 대
● 무기	● 육면체 어항, 열대어	● 직선구성
● 꿈과 하늘	● 나무, 새, 구름	● 도시와 도로
● 도자기	● 의자와 새	● 숲속의 대화
● 나무와 새	● 연꽃과 연꽃잎	● 올림픽
● 도시와 교통		● 태양과 나무
● 공장과 시계		● 새와 소녀
● 성에낀 유리창		● '86 아시안게임
● 고려청자		
● 손목시계, 연필		

● 고려청자

● 열대어와 직육면체
 어항

● 카셋트와 손목시계

● TV와 의자

● 새와 대나무

● 도자기

● 학과 선풍기

● 가족

서 울 여 대	덕 성 여 대
● 엉겅퀴, 솔방울 ● 백합, 수험생 신발 ● 복조리, 꽃 ● 무궁화, 비행기 ● 카메라, 잠자리 ● 백합, 자동차 ● 시계와 금붕어 ● 꿩과 솔방울	● 가방, 차 ● 새와 나무 ● 비행기와 자전거 ● 오토바이와 새 ● 자동차와 첼로

● 제비와 꽃

● 카메라와 광대

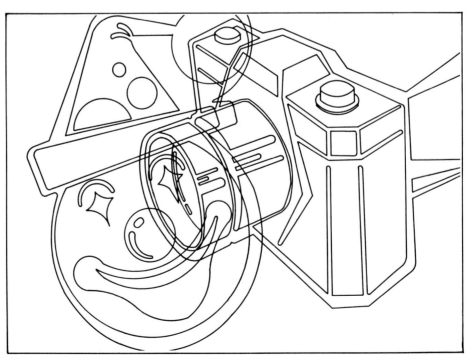

176

● 우산과 가방

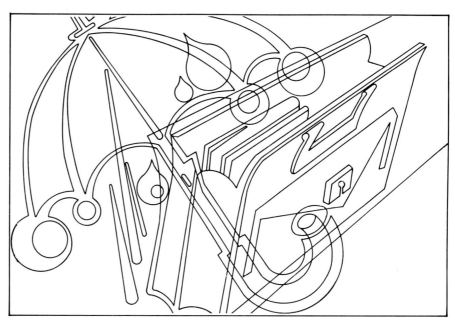

● 새와 나무

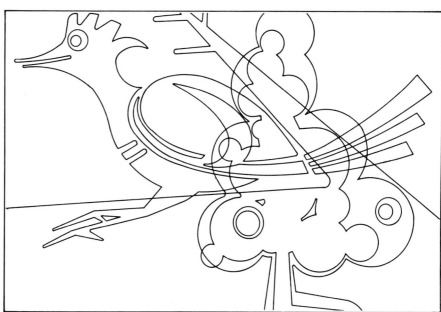

● 카셋트와 연필

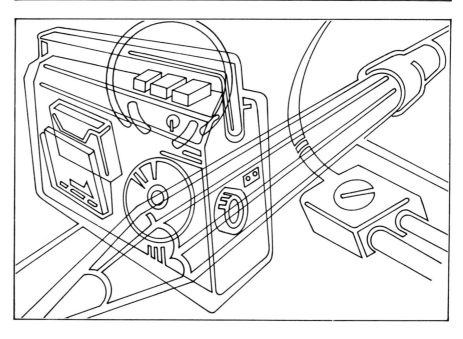

동 덕 여 대	상 명 여 대
● 닭, 시계 ● 나무, 새 ● 개, 연 ● 별, 달, 구름 ● 동덕여대(글자쓰기), 쥐 ● 나비, 무지개	● 12 색 ● 고속터미널 풍경 ● 비오는날 풍경 　(개구리 포함) ● 졸업식· ● 새와 나뭇잎

● 별, 달, 구름

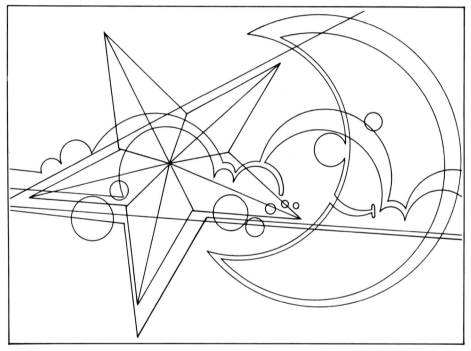

● 나비와 권투글러브

● 별, 달, 구름

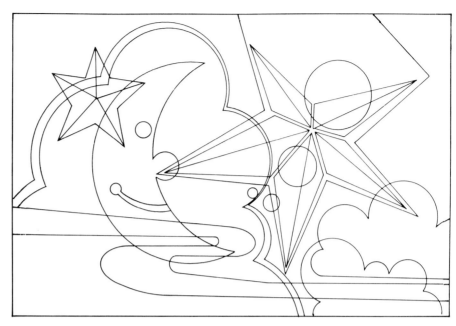

● 개구리와 실험기구

● 피아노와 물고기

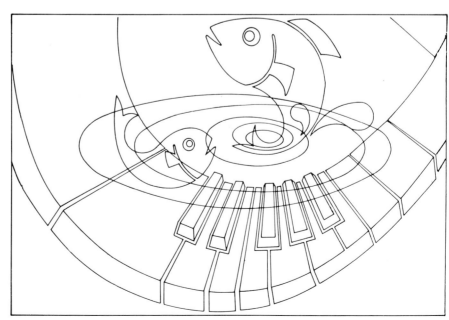

● 작품에 협조하여 준 학원

고도미술학원	TEL: 547-0174
돈암미술학원	TEL: 926-9730
바른선미술학원	TEL: 471-3276
아름미술학원	TEL: 293-6046
예뜨락미술학원	TEL: 543-5285
정일미술학원	TEL: 778-5251
제3세대미술아카데미	TEL: 543-3471
조형미술학원	TEL: 544-4823
캠퍼스미술학원	TEL: 815-9578
하림미술학원	TEL: 585-4869
해냄미술학원	TEL: 583-7138
향린미술학원	TEL: 735-1110
후반기미술학원	TEL: 336-7793

● 편집에 도움주신 분

이경렬(정일미술학원장)

손기환(홍대대학원졸, 신영재미술학원장)

김석환(홍대대학원졸)

박홍석(서울미대V.D.전공)

황봉화(홍대V.D.전공)

● 표지디자인

김광산(서울미대V.D.전공)

정 경 석

- 서울대학교 미술대학 공예과 졸업
- 저서: 미술이론 1200제 출간(공저)
- 현: 해냄미술학원장
 TEL: 583-7138, 588-9590

판권본사소유

입시구성 Composition

1986년 11월 30일 초판 인쇄
2000년 1월 15일 6쇄 발행

저자/정경석
발행인/손진하
인쇄소/삼덕정판사
발행처/ 돌샘 오람

등록번호/8-20
등록일자/1976. 4. 15.

서울시 성북구 종암2동 3-328
#136-092, 전화 941-5551~3
팩시밀리 912-6007

값 12,000원

미대입시 실기서적